모네, 일상을 기적으로

"좋은 친구이자 아들인 세훈에게 이 책을 바칩니다."
Dedicated to my son and companion Joey Sae Hoon Ra

모네,
일상을
기적으로

순간을 그린 화가,
모네의 치열했던 삶과
예술 이야기

라영환 지음

피톤치드

라영환 교수는 우리에게 늘 신선한 충격을 준다. 이번에도 예외 없이 탁월한 식견과 명쾌한 시선으로 모네의 작품 세계를 조명한 저술을 가지고 우리를 찾아왔다.

신학자인 라영환 교수가 미술을 해석하는 데에는 평론가나 미술사학자들의 작품 분석과 평가에 비해 구별되는 부분이 있다. 즉 작품 위주의 분석에 기울어 작가의 삶과 가치관이 어떠했는지 간과하기 쉬운 부분을 놓치지 않는다는 점이다. 사실 예술 작품은 '삶의 지각地殼'을 뚫고 나온다. 그러기에 해석자는 화가가 어떤 삶의 철학을 지녔는지부터 면밀히 살펴보아야 한다. 저자는 클로드 모네의 생애를 통하여 인생이라는 난공불락의 문제를 풀어가는 시금석으로 삼고 있다.

저자가 모네를 화가로 소개하는 것은 당연하지만 '라이프 코

치'로 소개하는 것은 의욕적인 시도이다. 그의 인생 형성 과정에서 뭔가 중요한 것을 끄집어내려는 의미 있는 시도이기 때문이다. 저자는 모네에게서 인생 경영, 재능과 꾸준함의 관계, 예술적 영감, 일상의 기적 등 삶의 지혜를 찾고 배운다. 모네는 말년에 백내장으로 거의 시력을 잃는 위기 속에서도 작품 제작을 포기하지 않고 자기에게 맡겨진 일을 묵묵히 해나갔다. 이 밖에도 초기부터 만년까지 크고 작은 인생의 풍파로 시련을 겪었다. 저자는 모네가 이런 난관에 부딪혔을 때 시련에 사로잡히는 대신 더 강해지는 법을 터득했으며, 그가 걸어야 할 길을 걸어갔다는 그 '꾸준함의 미덕'에서 모네의 참모습을 찾고 있다. 사람들이 그를 '화가들의 교사'로 부르거나 후내에 '추상표현주의의 양식적 선구'로 평가하는 데에는 충분히 그만한 이유가 있었던 셈이다.

전체적으로 라영환 교수의 글은 지적이면서도 따뜻하다. '지적이다'는 말은 그가 모네를 기술할 때 균형 감각을 갖고 삶과 작품을 논의한다는 점이고 '따뜻하다'는 말은 학술적인 차원에 머물지 않고 포근한 시선으로 예술과 삶을 기술함으로써 모네의 예술 실재에 접근하고 있다는 뜻이다.

클로드 모네의 예술 세계에 관한 알차고 참신한 해석을 원한다면 필자는 주저 없이 이 책을 추천할 것이다.

서성록 안동대 미술학과 교수, 미술평론가

한 장 한 장 아끼며 어느새 책을 다 읽고 나니 제가 좋아하고 알고 있던 모네가 얼마나 일부분에 지나지 않았는지 깨달았다. 라영환 교수의 차분한 안내를 따라 모네의 삶과 작품세계를 여행하고 나니, 창조주께서 베풀어 놓으신 일상 속의 기적들을 찾아 걷고 보고 그리고 고민하고 도전했던 그의 성실과 열정이 전해져서 가슴이 뭉클했다. 나 또한 한 사람의 에술가로서 숙연함을 느꼈다.

아름답고 풍요로운 문장들을 따라가다 보면 그림이 주는 찬연한 시각적 감흥에 젖게 되고, 어느새 한 걸음 나아가 생명과 존재의 본질에 대하여, 시간과 영원에 대하여 깊이 사유하게 된다. 특히 <포플러> 연작에 대한 섬세한 해설은 저자의 지성과 감성, 그리고 영성이 어우러져 이루어낸 특별한 선물같았다.

"그는 나룻배 위에서 일상이 기적이 되는 순간을 기다렸다. … 모네에게 포플러는 존재의 경험이었다. 그의 <포플러> 연작이 우리에게 보여주는 것은 포플러가 아닌 그 나무 안에 감추어진 그리고 그 나무가 존재하는 더 넓은 세계의 본질이다." – 본문 중에서

마치 그 시간, 그 장소에서 모네와 함께 나룻배에 앉아 그 기적의 순간을 기다리고 있는 것 같이 설렜다. 그리고 이어지는 글을 읽으면서 <포플러> 연작을 한 작품 한 작품 감상하며 느낀 감동이 너무 커서 회색 도시에서 쉼과 치유가 필요할 때, 다시

꺼내어 읽어야겠다고 생각했다. 내게는 이 책의 클라이맥스로 오래도록 기억에 남을 듯하다. 소중한 시간과 열정을 쏟아 또 한 권의 아름다운 책을 선물해 주시니 진심으로 감사드린다.

<div align="right">심정아 설치예술가, 아트제안 대표</div>

이 책을 읽다 보면 열심히 줄을 긋게 되는 부분이 있다. 그림을 전반적으로 이해할 수 있도록 돕는 부분이다. 다른 책에서 알려주지 않는 그림을 보는 핵심적인 팁은 나의 안목의 지평을 넓혀주고 지적 능력이 확대되는 풍성함을 느끼게 해준다.

이 책은 모네의 여러 그림을 통해서 그가 보았던 공기와 햇빛과 바람을 느끼게 해준다. 모네의 평생에 걸친 작품뿐 아니라 그에게 영향을 미쳤던 르누아르, 바지유, 터너 그리고 로댕의 다양한 작품을 한 미술관에 모아놓고 감상할 수 있는 기쁨을 맛볼 수 있게 해 준다.

그러나 이 책은 여기에 머물지 않는다. 모네의 그림과 그의 삶은 우리 인생을 되돌아보게 한다. 50세의 모네가 새로움을 찾아 떠난 것처럼 우리에게 도전과 열정을 다시 일으키게 하는 라이프 코칭이 있다. 앞에 놓인 벽에 절망하지 않고 그 벽에 문을 내어 그 벽을 넘어선 모네는 방향을 잃고 주저하는 현재의 우리에게 '도전'이라는 답을 이야기하고 있다.

다르게 생각하는 것Think different에 머무르지 않고 다르게 행동한 것Act different이 오늘의 우리가 아는 모네를 만든 것처럼, 신학자에 머무르지 않고 청소년을 위해 보통의 어른들과 다르게 생

각하고 다르게 행동하는 저자의 삶도 이 책 곳곳에서 느껴진다.

모네가 자연을 직접 보면서 그림을 그려 새로운 것을 창조한 것처럼, 저자는 자신을 찾는 곳이라면 어디든 달려가 그들을 직접 만나 희망과 꿈을 창조적으로 전달하고 있다. 안락함을 포기하고 모험을 감행하는 모네와 저자의 삶이 이 책을 통해 하나로 투영되기에 이 책이 더욱 설득력 있게 우리에게 다가온다.

모네의 그림에 대한 설명을 뛰어넘어 삶으로 가르치는 라영환 교수의 모습이 곳곳에 배어있는 이 책이 우리에게 하나의 창조적 해답이 되고 있다.

<div align="right">홍배식 인하대학교 사회교육과 초빙교수, 전 숭덕여중고교장</div>

많은 이가 저마다 손안에 둔 세계를 바라보는 일에 시간을 소비하며 살아가고 있다. 수많은 정보와 빠른 답신의 소통을 강요받아 자기 얼굴을 잃고 산다. 그래서 '지금 나는 바른 방향으로 가고 있는가?'를 묻는다. 앞이 보이지 않지만 실현될 거라 믿고 행하는 꿈이 실패하지는 않을까, 시시각각 변화하는 사회의 휘두름 문화의 횡포로 어둠 속에 가라앉는 배에 탄 주인공이 되지 않을까 두려워한다.

저자는 진지하게 고뇌하며 자신들의 사회적, 내적 필연성을 향해 정직하게 질문하는 사람들을 가슴에 품고 그 답을 모네에게 찾고 있다. 저자의 모네 탐구가 큰 울림으로 다가오는 이유다. 저자는 인상주의 시대를 넘어서 인간 모네의 심층을 탐구한다. 그래서 모네는 단지 위대하게 태어난 사람이 아니라, 위대하

게 성장한 사람임을 알려준다.

저자는 모네가 하나의 대상을 무서운 집중과 반복적인 학습으로 다양하게 표현하면서 시간성이 깃든 신비감을 더해 그만의 창조적 세계를 만들었다고 피력한다. 더 이상 하나가 아닌 초월되고 포월된 미를 품은 새로운 느낌을 주는 혁신적 존재의 미학을 완성했다고 조명한다. 그리고 모네의 눈을 자신의 눈으로 동일시하며 그의 그림 세계에 대한 태도를 우리와 나눈다.

모네는 자신의 눈으로 보기보다 느끼는 것을 그리고자 자연으로 들어갔다. 그리고 쉽게 만날 수 있는 평범한 대상이 빛으로 시시각각 어떻게 변하는지 관찰해서 다양하게 표현했다. 빛이 만드는 존재의 속도를 따라삽지 못하는 고뇌를 토해내면서.

라영환 저자는 마음의 눈으로 바라본 자연과 대면하기를 열망하며 눈부신 빛의 세계를 탐구, 자연의 찰나에서 실존의 직관과 대면한 모네를 우리에게 소개한다.

모네는 잘 알려진 화가다. 그런데도 우리는 작가를 통해 낯설고 새로운 모네를 만나게 된다. 그래서 색다른 자극과 즐거움을 얻게 된다. 저자를 통해 이 시대에 다시 다가온 모네를 알게 되었다. 모네는 자신의 작품처럼 빛나는 사람이 되어 탁월한 인생 경영자요, 뮤즈로 우리 앞에 생생하게 현존한다. 저자는 모네를 지금 여기에서 우리와 함께 살아 호흡하는 삶의 동행자로 초대한다.

신학자 라영환의 미술 탐구는 경이롭고 현장감이 넘친다. 그는 시대와 시대의 정신을 하나로 맥을 이루며 융합하는 연금술

사다. 그가 조우한 모네를 만나면 오늘을 사는 우리의 만만치 않은 삶에 온기가 더해진다. 하나 더하기 하나가 둘이 아닌, 열이 되는 자극과 영감을 받게 된다. 저자는 빠름에 지친 우리에게 느림의 미학, 워라벨, 소확행의 즐거움을 누리자고 격려한다. 그런 점에서 삶의 치유를 소망하는 현대인에게 예술과 삶이 통합된 균형과 조화의 등불을 들고 찾아온 진구다.

이 책을 미술 애호가뿐 아니라, 인생 경영에 관심이 있는 분, 자기 혁신에 목마른 분에게 추천한다. 저자의 다양한 색채만큼이나 매력적인 이 책은 우리의 뇌와 가슴, 눈을 열어 혁신적이고 새로운 인생을 순례하게 할 것이다.

<div align="right">우명자 서양화가</div>

음악가는 잘 듣는 귀를 가졌고 화가는 잘 보는 눈을 가졌다.

모네와 동시대를 살았던 화가 세잔은 모네의 예술적 직관과 능력을 높이 평가하면서 이렇게 말했다고 한다. "만약 모네가 눈이라면 얼마나 놀라운 눈인가!" 그 시대의 정신에 따라 살았던 미술가 모네의 이야기가 신학자인 라영환 교수의 눈에 들어와 또 하나의 이야기로 탄생되었다.

시민대학 인기 강사인 그의 인문학 강의를 통하여 모네의 그림들은 새롭게 해석되었다. 하나의 대상을 다양하게 보고, 익숙한 것을 낯설게 보아 동일한 주제를 수십 번 그린 <건초더미>, <포플러>, <루앙 성당> 연작 등은 일상이 기적이 되는 순간을 포착한 모네의 눈을 통하여 시시각각 변하는 '보이는 것'이 된다.

이 책은 자신의 대중성을 예술화한 모네의 작품에 인생 경영이라는 커다란 주제를 입혀서 그의 작품들을 우리 삶에 비추어 나아갈 바를 제시해 준다. 그리고 "나는 내가 발전하고 있다는 사실에 가슴이 뛴다."라고 말한 모네처럼 지금도 우리는 발전할 수 있다는 희망을 안겨준다.

그동안 음악은 눈에 보이지 않아 표현하기가 어렵지만 그림은 한눈에 보인다고 생각해왔다. 이 책을 통해서 그림을 보는 나의 눈이 달라짐을 느끼며, 그림들이 나에게 건네는 무수한 말을 듣게 되었다. 바쁜 세상 속에서 외로운 지성인들이여, 그림과 대화의 장에 여러분을 초대한다.

여근하 바이올리니스트

방향을 잃은 시대,
모네에게 답을 묻다

지난 2년간 월간지에 모네에 대한 글을 기고했다. 마감에 시달리기는 했지만 모네 작품들을 꼼꼼히 보면서 모네라는 한 사람을 볼 수 있었다. 남들에게 초라하게 보여도 자신의 화풍이 인정받을 날이 올 것이라고 생각하며 자신이 걸어가야 할 길을 묵묵히 걸어갔던 그의 삶은 글을 쓰는 내내 감동이었다. 모네를 알고 나니 그의 작품들이 다시 보였다. 2년 전 모네에 대한 글을 처음 쓸 때 그는 내게 단지 위대한 화가 가운데 하나였다. 그런데 지금은 그에 더해 라이프 코치가 되었다.

폴 세잔Paul Cézanne은 모네를 향해 "만약 모네가 눈이라면 얼마나 놀라운 눈인가!"라며 모네의 관점을 높이 평가하였다. 하지만 모네는 눈만 있지 않았다. 그에게는 그 눈을 현실화시키는 손과 열정이 있었다. "어린 시절의 천재성은 어른이 된 후의 성공을 보장해 주지 않는다."라는 말콤 글래드웰Malcolm Gladwell의 말처럼 모네는 자신의 재능에 안주하지 않고 자신을 연마하였다.

"나는 하나의 대상을 다양하게 표현하는 새로운 방법들을 시도하고 있습니다. 해가 짧아서 그것을 다 화폭에 담아낼 수가 없습니다. 그 변화하는 속도를 담아내기에는 내 작업 속도가 너무 늦다는 사실이 나를 좌절케 합니다. 내가 원하는 것을 얻으려면 더 많은 노력을 기울여야 합니다. 그러나 나는 내가 발전하고 있다는 사실에 가슴이 뜁니다."

이미 대가의 반열에 들어선 50대 화가의 말이라고 하기엔 너무 겸손해 보인다.

개인 심리학의 창시자인 알프레드 아들러Alfred Adler는 행복은 환경이나 재능의 문제가 아니라 용기의 문제라고 했다. 모네가 그런 사람이었다. 모네는 새로움에 대한 설렘이 있었다. 새로운 것을 시도하는 것은 실패할 확률도 높음을 의미하였지만 그는 지속해서 새로움을 추구하였고, 그 시도로 인해 많은 어려움도 겪었다. 그럼에도 불구하고 모네는 묵묵히 자신의 길을 걸어갔고 결국 그러한 시도가 옳았음을 증명하였다. 모네의 동료 카미유 피사로Camille Pissarro는 훗날 모네의 작품을 보면서 "너무도 완전한 작품들이다. 색채는 강렬하기보다는 오히려 아름답다는 인상을 준다. 그림이 흔들리는 것 같지만, 진정으로 위대한 작품들이다."라고 평가하기도 하였다.

모네는 매력적인 사람이다. 단지 자신이 살고 있던 시대를 담아내고자 했던 한 화가였을 뿐인데 오늘날 우리에게 많은 것을 이야기한다. 2018년 4월에 한 모임에서 <4차 산업혁명 위기인가 기회인가? 모네를 통하여 답을 찾다>라는 강연을 한 적이 있다. '19세기 인물이 21세기에 당면한 문제들을 해결할 혜안을 줄 수 있을까?'라고 의문을 품던 사람들이 강의를 듣고 나서 모네가 새롭게 다가왔다고 내게 말하였다. 혁신의 시대를 살았던 한 화가의 여정이 또 다른 혁신의 시대를 살아가는 우리에게 큰 울림으로 다가온 것이다.

인문학에 대한 관심이 커지고 있다. 하지만 인문학이 성찰

이 되지 못하고 지식으로 끝나는 경우가 많다. 이 책은 지식에 기반을 둔 성찰에 관한 책이다. 이 책을 읽고 답을 찾는 것이 아니라 더 많은 질문을 찾았으면 한다.

2019년 8월
사당동 골짜기에서

Claude Monet, The Life Coach

1부
위대하게
태어난 사람은 없다

좋은 화가와 위대한 화가의 차이는 무엇일까? 무엇이 한 화가를 좋은 화가에서 위대한 화가로 만드는가? 많은 요인이 있겠지만 그 중 하나가 열정이다. 위대한 화가는 열정이 있다. 열정은 감정이 아니다. 열정은 동인動因, drive이다. 열정은 어려움을 극복하게 한다. 그러나 열정은 고통 속에서만 발휘되지 않는다. 오히려 일이 잘될 때 열정이 발휘되기도 한다. 열정은 모든 것이 잘 굴러가도 그것에 만족하지 않는다. 모네에게 열정은 무엇일까? 명성을 포기하는 것이다. 그는 현실에 안주할 수 있었지만 과감하게 현실이 주는 안락함을 거부했다.

모네는 왜 인상주의를
대표하게 되었나?

"위대하게 태어난 사람은 없다. 단지 위대하게 성장한 사람만 있을 뿐이다."

영화 <대부The Godfather>에서 돈 꼴레오Don Corleone 역을 한 말론 블란도의 대사이다. 모네Claude-Oscar Monet, 1840-1926가 그런 사람이다. 모네는 인상주의 화가들의 대부라고 불릴 정도로 '인상주의'의 대표적인 화가다. 하지만 인상주의 초기만 해도 모네는 잘 알려지지 않았다. 오늘날 우리가 생각하는 것처럼 대단한 인물이 아니었다. 그는 지도적인 위치에 있지 않았다. 앙리 팡탱 라투르Henri Fantin Latour, 1836-1904[1]가 그린 <바티뇰의 아틀리에A studio at les Batignolles>라는 작품은 모네와 관련해서 상당히 흥미로운 점을 우리에게 보여준다. 이 시기 젊은 화가들은 바티

뇰Les Batignolles 지역에서 주로 활동했다.

아래 그림은 앙리 팡탱 라투르가 마네Edouard Manet, 1832-1883
에 대한 존경의 표시로 그렸다고 전해진다.[2] 앉아서 팔레트를 들
고 그림을 그리는 사람이 마네다. 그림 속에서 마네가 그리고 있는
모델은 조각가이자 저널리스트였던 자카리 아스트뤼크Zacharie
Astruc, 1833-1907이다. 왼쪽부터 오토 숄더러Otto Schölderer, 1834-
1902[3], 르누아르Auguste Renoir, 1841-1915, 에밀 졸라Emile Zola,
1840-1902[4], 에드몽 메트르Edmond Maître, 1840-1898[5]가 있다. 모델
뒤에 서 있는 이가 프레데릭 바지유Frédéric Bazille, 1841-1870[6]이다.
그리고 그 뒤로 모네가 보인다.

그림 속 인물들은 진한 정장을 입고 진지한 표정으로 서 있

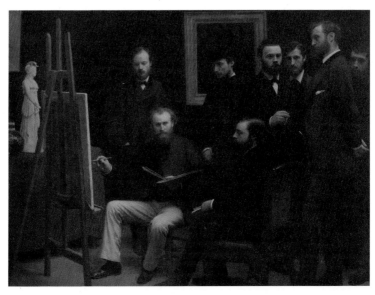

앙리 팡탱 라투르, <바티뇰의 아틀리에>, 1870년, 캔버스에 유채, 204×273.5cm, 오르세 미술관, 파리

다. 마네가 화면 중앙에서 팔레트를 들고 그림을 그리는 것으로 보아 이 그룹의 리더로 보인다.

아스트뤼크는 마네의 모델이다. 그의 손에 들려진 작은 책은 그가 저널리스트임을 상징한다. 그림을 그리는 마네 뒤로 숄더러와 르누아르가 서있다. 둘은 심각한 표정으로 마네의 그림을 바라보고 있다. 에밀 졸라는 뒷짐을 지고 서 있는 바지유를 바라보며 이야기하고 있다. 바지유가 마네의 작품을 바라보는 것으로 보아, 졸라는 마네의 작품에 대해 이야기하는 듯하다. 당시 마네를 비롯한 젊은 화가들은, 전통을 고수하며 새로운 시도를 거부하는 아카데미즘을 비판하며 새로운 방식을 추구하였다. 메트르와 모네는 진지하게 졸라의 말에 귀를 기울인다. 이 그림에서 모네의 위치와 모습이 자못 흥미롭다. 모네는 오른쪽 뒤에 자리 잡고 있는데 다른 인물들에 비해 얼굴이 희미하게 그려졌다. 이를 통해 모네가 아직 주변임을 엿보게 된다.

르누아르가 1866년에 그린 <앙토니 아주머니의 하숙집The Inn of mother Anthony>이라는 작품에서도 이 시기 모네의 위치를 엿볼 수 있다. 이 그림은 르누아르가 자신의 후원자였던 쥘 르쾨르Charles Le Coeur, 1830-1906와 시슬레Alfred Sisley, 1839-1899 그리고 모네를 모델로 그린 것이다. 그림의 배경은 퐁텐블로의 숲 근처의 마르로테의 마을에 있는 한 작은 주점이다. 당시 젊은 화가들과 문필가들은 복잡한 파리를 떠나 이곳에 자주 모여 교제하며 생각을 나누었다. 인물들 뒤에 있는 벽을 보면 사람들이 남긴

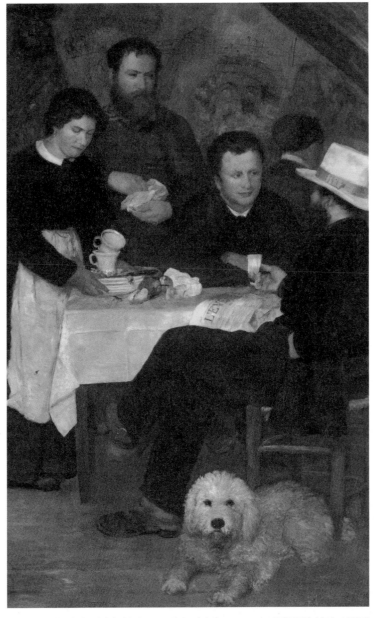

1부 위대하게 태어난 사람은 없다

르누아르, <앙토니 아주머니의 하숙집>, 1866, 캔버스에 유채, 195×130cm, 스톡홀름국립미술관, 스톡홀름

그림과 낙서들이 있다. 아마도 이곳에 왔던 이름 없는 화가들과 문인들이 남긴 흔적일 것이다.

화면 오른쪽에 흰 모자를 쓴 이가 시슬레다. 시슬레 곁에 르 쾨르의 애견이 앉아 있다. 시슬레는 한쪽 바지 주머니에 손을 넣고 다리를 꼬고 앉아 이야기하고 있다. 가운데 있는 사람은 쥘 르쾨르이다. 파리의 젊은 부호였던 그는 일찍부터 르누아르의 재능을 알아보고 초상화를 비롯한 다수의 작품들을 주문하였다. 그는 양팔을 끼고 시슬레의 말을 흥미로운 듯 경청하고 있다. 화면 오른쪽에 모네가 서있다. 모네는 진지한 표정으로 시슬레를 바라보고 있다. 그림의 배경이 되는 장소와 등장 인물들을 볼 때 예술에 대해 이야기하는 것 같다.

호모 아카데미쿠스, 모네

이 두 작품을 통해 인상주의가 태동하던 시기에 모네가 다른 화가들에 비해 주목받지 않았다는 것을 알 수 있다. 그런데 모네는 어떻게 해서 인상주의를 대표하는 화가가 되었을까? 1872년 르누아르가 그린 모네의 초상화에서 이 질문에 대한 실마리를 찾을 수 있다. 르누아르의 눈에 비친 모네는 어떤 모습이었을까? 오른쪽 그림을 보면 파이프를 물고 책을 읽고 있는 모네의 표정이 진지하다. 초상화는 인물의 위치나 특성을 보여준다. 이 그림에서 모네는 독서에 열중하는 모습이다. 아마도 르누아르에게 비친 모네는 독서를 통해 끊임없이 자신을 발전시키는 '호모 아

카데미쿠스공부하는 인간'이었다.

모네의 독서와 관련해서 주목할 만한 그림이 하나 더 있다.

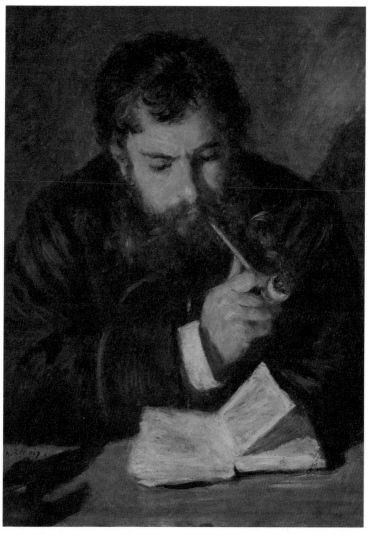

르누아르, <책을 읽고 있는 모네>, 1872년, 캔버스에 유채, 60.3×48.3cm, 워싱턴 국립미술관, 워싱턴

모네, <아틀리에의 한 구석>, 1861년, 캔버스에 유채 180×130cm, 오르세 미술관, 파리

모네가 1861년에 그린 <아틀리에의 한 구석Corner of a Studio Painting>이다. 이 그림은 그가 군에 입대하여 알제리에 갔을 때 그린 것이다. 화면 중앙에 있는 총과 칼은 그가 군복무 중에 있음을 보여준다. 그리고 바닥에 깔린 오리엔탈 풍의 양탄자와 이국적인 벽면은 그가 알제리에 있음을 보여준다. 책상 위에는 다섯 권의 책이 놓여 있고 그 옆에 팔레트가 있다. 화가 모네가 공부하는 인간임을 드러내는 또 다른 작품이다. 르누아르의 그림과 일맥 상통하는 데가 있다.

2017년 8월, 지베르니를 방문하여 모네의 생가를 돌아보았다. 당시 모네의 거실과 침실에 있는 책이 눈에 띄었다. 모네는 책을 가까이 하며 살았다. 모네는 <바티뇰의 아틀리에>에서 보듯이 저널리스트, 소설가, 조각가 등 당대 지식인들과 교류하였다. 새로운 것에 대한 지적 호기심이 많은 그에게 독서는 예술적 영감의 원천이었다. 그는 책을 통해 변화되는 세상을 보았고 새로운 시대를 화폭에 담아낼 방법을 찾았다.

모네의 거실과 침실, 지베르니 ©라영환

재능이 중요할까, 노력이 중요할까?

재능과 노력 가운데 어떤 것이 더 성공에 결정적일까? 재능이 있으면 성공하는데 도움이 되겠지만, 재능이 성공에 절대적이지는 않다. 세계적인 베스트셀러 ≪티핑포인트≫ ≪블링크≫의 저자 말콤 글래드웰Malcolm Gladwell은 "어린 시절의 천재성은 어른이 된 후의 성공을 보장해 주지 않는다. 성공은 무서운 집중력과 반복적 학습의 산물이다."라고 말했다.

모네는 지독한 연습 벌레였다. 모네는 재능뿐 아니라 그 재능을 담아내는 손도 있었다. 모네가 인상주의 화가들 가운데 우뚝 설 수 있던 것은 재능에 노력이 더해졌기 때문이다. 모네의 스승이었던 외젠 부댕Eugène Boudin, 1824-1898은 1872년 파리의 화상art-dealer 피에르-파밍 마르탱Pierre-Firmin Martin에게 보낸 편지에서 자신만의 그림을 그리려 부단히 노력하는 모네를 칭찬하였다.

1890년 10월 7일 모네가 훗날 자신의 전기 작가가 될 구스타프 제프리Gustave Geffroy에게 쓴 편지를 보면, 모네가 자신을 발전시키기 위해서 얼마나 노력하는지 알 수 있다.

"나는 하나의 대상을 다양하게 표현하는 새로운 방법들을 시도하고 있습니다. 해가 짧아서 그것을 다 화폭에 담아낼 수가 없습니다. 내 작업 속도가 그 변화하는 속도를 담아내지 못한다는 것이 나를 좌절케 합니다. 내가 원하는 것을 얻으려면 더 큰

노력을 기울여야 합니다. 그러나 나는 내가 발전하고 있다는 사실에 가슴이 뜁니다."[7]

≪기적은 기적처럼 오지 않는다≫라는 책이 있다. 언어장애와 지체장애를 극복하고 조지 메이슨 대학교의 연구 교수로 재직중인 정유선 박사가 쓴 책이다. 저자는 세 살 때 황달을 앓고 뇌성마비 진단을 받았다. 언어장애와 지체장애는 어렸을 때부터 그녀가 짊어져야 할 짐이었다. 말 한마디 하기가 힘들고 걷기조차 힘든 그녀가 대학 강단에 선 것은 한계를 두려워하지 않고 한 발 한 발 앞으로 나갔기 때문이다. 그녀는 말한다. "장애인은 불편한 삶을 살아갈 수밖에 없지만, 그것을 극복하기 위해 더 나은 삶을 살아가는 사람들입니다."

기적은 기적처럼 오지 않는다. 그 기적을 향한 끊임없는 몸부림이 있었기 때문에 기적이 온 것이다. 우리는 결과를 본다. 하지만 그 결과에는 그 결과를 향한 고되고 힘든 한 걸음 한 걸음이 쌓여 있다. 모네가 그랬다. 경제적으로도 어려웠고 주류 화단의 비평도 좋지 않았지만 자신의 관점을 포기하지 않고 그리고 또 그렸다. 그는 끊임없이 노력했다. 오늘날 모네를 위대한 화가의 반열에 올려놓은 것은 재능이 아니다. 어떤 상황에도 멈추지 않고 끊임없이 관찰하고, 작업했던 삶의 태도가 그를 위대한 화가로 만들었다.

많은 사람이 모네의 생가(지베르니)를 보기 위해 오전부터 길게 줄을 서있다.
파리의 오랑주리 미술관의 모네 전시관은 파리를 방문한 이들이 즐겨 찾는 곳이다.

©라영환

모네,
그 위대한 시작

클로드 모네는 1840년 11월 14일 파리 9구역에 위치한 라피트Laffitte가 45번지 5층에서 클로드 아돌프 모네Claude Adolphe Monet, 1800-1871와 루이스 저스틴 오브히 모네Louise-Justine Aubrée, 1805-1857 사이의 둘째 아들로 태어났다.[8] 1835년에 르아브르Le Havre의 상선商船에서 일하던 모네의 아버지 아돌프는 남편을 잃고 혼자가 된 모네의 어머니를 만나 결혼하고 파리로 이주했다. 아돌프는 파리에서 작은 잡화점을 운영했다. 1830년대의 프랑스는 격변의 시기였다. 빅토르 위고Victor-Marie Hugo의 소설 ≪레 미제라블Les Misérables≫의 배경이기도 한 1830년 7월 혁명은 15년간 지속되던 복고왕정을 무너트렸지만 루이 필리프Louis-Phillippe d'Orléans, 1773-1850를 즉위시켰다. 7월 혁명을 통해

더 많은 자유가 보장되었고, 귀족들의 전통적인 특권은 사라지고 부르주아의 정치적 자유와 지배권이 강화되었다. 하지만 혁명 이후에도 변화를 갈망하는 사람들은 시위를 계속해 나갔다. 혁명의 주체였던 부르주아와 노동계급의 갈등은 사회적 긴장감을 고조시켰다. 경제가 점점 어려워지자 모네의 아버지는 파리를 떠나 르아브르로 갔다.

르아브르에는 아돌프 모네의 이복 누이었던 마리 잔 르까드르Marie-Jeanne Lecadre가 살고 있었다. 당시 르아브르는 영국과의 활발한 교역으로 급격히 성장하고 있었다. 항구는 번창했으며 해안가를 중심으로 도시가 발전해 나갔다. 마리의 남편 자크Jacques는 부유한 상인 집안 사람으로 르아브르에서 커다란 잡화 창고와 점포를 운영하고 있었다. 아돌프는 그곳에서 자크의 일을 도와가며 생계를 이어나갔다. 자크의 사업은 잘 되었고 살림살이도 좋아졌다. 부지런하고 성실했던 아돌프는 1858년 자크가 사망한 후에 그의 사업을 물려 받았다.[9] 사업은 나날이 번창했다. 당시 모네의 가족은 엥구빌르Ingouville의 에프레메닐Epréménil 가 30번지 저택에 살고 있었다. 모네의 어머니는 음악에 재능이 있어 늘 집에서 노래를 불렀다. 가끔 저녁이 되면 집에서 작은 음악회를 열기도 했다.

모네는 열 살이 되던 해에 집에서 멀지 않은 곳에 있는 중학교에 들어갔다. 그는 그곳에서 역사, 라틴어, 그리스어, 프랑스어, 수학 그리고 자크 프랑수아 오샤르Jeacques-Francois Ohcard에게 미

술 수업을 받았다. 오샤르는 나폴레옹 시절 궁정화가로 활동하던 자크 루이 다비드Jacques-Louis David의 문하생이었다. 모네가 오샤르에 대해 한 번도 언급하지 않은 것으로 보아 그가 모네에게 준 영향은 많지 않은 것 같다. 훗날 모네는 중학교 시절을 감옥과 같았다고 회상하였다. 수업에 관심이 없던 모네는 수업시간에 선생님들의 얼굴을 그리면서 시간을 보냈다.[10] 이 시기 모네가 그림을 그렸던 스케치북이 세 권 남아있다. 이때 그림들을 보면 미술에 재능이 있었음을 알 수 있다.

모네는 어렸을 때 제대로 된 미술 교육을 받지 못했다. 하지만 그림에 재능이 있던 모네는 일찍부터 캐리커처caricature를 그리면

모네, 1855-1856년　　　　　모네, 1858-1859년

서 용돈을 벌었다. 당시 모네는 캐리커처 한 장당 20프랑을 받았다.[11] 20프랑은 오늘날 화폐가치로 3만 원 정도다. 10대 후반에 이 정도면 좋은 용돈벌이다. 33쪽에 있는 캐리커처는 그가 10대 중후반에 그린 것이다. 모네는 자신의 이니셜을 딴 'O. M'이라고 서명한 캐리커처를 문구점이나 지역 화방인 그라비에Gravier에 내다 팔았다. 기록에 의하면 이때 모네가 그림을 팔아 번 돈이 2,000프랑이라고 한다. 십대에게는 적지 않은 금액이다. 아버지 아돌프는 모네가 자신의 가업을 물려 받기를 원했지만 모네는 아버지의 기대와 달리 그림 그리는 것을 좋아했다.

모네의 예술적 재능은 고모 마리 르까드르에 의해서 빛을 발하게 된다. 자녀가 없던 마리 르까드르는 모네의 어머니가 세상을 떠난 후 모네를 친자식처럼 돌봐주었다.[12] 아마추어 화가였던 그녀는 지역의 유력한 화가들을 많이 알고 있었다. 남편 자크가 세상을 떠난 후, 마리는 모네에게 더욱 극진했다. 아버지의 반대에도 불구하고 모네가 그림을 계속 그릴 수 있었던 것은 마리 고모의 덕이 컸다. 모네의 재능을 알아 본 그녀는 자신의 집에서 모네가 그림을 그릴 수 있도록 도와주었다. 그리고 당시 풍경화의 대가였던 외젠 부댕에게 모네를 소개한다.

모네, 1856년(16세)

모네의 멘토, 외젠 부댕

외젠 부댕은 1824년 7월 12일에 선원의 아들로 태어났다. 어린 시절 경제적 상황이 좋지 못해 열 살이 되던 해에 옹플뢰르 Honfleur와 르아브르 사이를 오가는 증기선에서 일했다. 그가 열두 살이 되던 해에 부댕의 아버지는 선원 일을 그만두고 르아브르로 이주하여 액자 프레임과 문구를 파는 상점을 열었다. 그의 아버지 가게에는 투르아용Constant Troyon, 밀레Jean-François Millet 그리고 토마스 쿠튀르Thomas Couture와 같은 화가들의 그림이 걸려 있었다. 어린 시절부터 이들의 작품을 보고 자란 부댕은 취미 삼아 그림을 그렸다. 부댕은 그림 재료를 구입하기 위하여 상점을 자주 방문했던 밀레와 쿠튀르와 자연스럽게 교제하였다. 우연한 기회에 부댕의 그림을 본 두 화가는 부댕에게 본격적으로 그림을 그려볼 것을 권했고, 부댕은 스물두 살에 사업을 그만두고 전업화가의 길로 들어섰다.

1850년 부댕은 쿠튀르의 도움으로 장학금을 받아 파리에서 본격적으로 미술 수업을 받게 된다. 부댕은 바르비종 화가들의 그림을 좋아했다. 부댕은 그 가운데서도 특별히 카미유 코로 Camille Corot의 작품에 매료되었다. 3년간 파리에서 그림을 배운 부댕은 고향인 옹플뢰르에 거주하면서 바닷가 풍경을 주로 그렸다. 그의 그림은 형태를 세부적으로 묘사하지 않고 단순화함으로써 생생하고 역동적이다. 카미유 코로는 외젠 부댕을 하늘을 묘사하는 데 일인자라고 높이 평가하였다. 그는 매번 달라지는 항구의

빛, 바람의 움직임을 화폭에 담고자 했다. <카마레의 항구Le port de Camaret>는 그가 브르타뉴Bretagne 지역의 카마레 항구에서 머물면서 그린 바닷가의 풍경 가운데 하나다. 그림에서 볼 수 있듯이 부댕은 하늘을 표현하는 데 탁월했다. 아래의 그림을 보면 하늘이 화면의 3분의 2를 차지하고 있다. 그가 하늘을 화폭에 크게 담은 것은 대기와 외광을 표현하기 위해서다.

모네는 부댕과 만나면서 삶이 전환되었다. 부댕은 모네가 자신의 재능을 낭비한다고 보았다. 당시 모네는 주로 캐리커처를 그렸는데 부댕은 모네에게 캐리커처가 아닌 풍경화를 그리라고 충고하였다. 부댕은 모네에게 "사물을 직접보고 그리는 것에서 오는 힘과 안정감은 화실에서 그리는 그림에서는 도무지 나올 수 없다."라

부댕, <카마레 항구>, 1872년, 캔버스에 유채, 55.5×89.5cm, 보자르 미술관, 앙제

고 말하며 자연을 직접 관찰하라고 했다. 자연을 대상으로 하는 그림은 반드시 그 현장에서 마무리되어야 한다고 부댕은 가르쳤다. 모네는 그의 충고를 따라 바다와 하늘과 나무와 동물, 그리고 사람과 건물을 빛과 공기라는 관점으로 보려고 애썼다.

부댕을 만난 것은 모네에게는 행운이었다. 부댕 자신도 엘리트 코스를 밟지 않았기에 뒤늦게 화가의 길로 들어선 모네를 이해할 수 있었다. 그는 모네를 따듯하게 받아들였으며, 모네를 제자가 아닌 동료로 대했다.[13] 모네는 그렇게 스승을 따라다니며 그림을 배웠다. 부댕이 1865년에 그린 <트루빌의 바닷가>와 모네가 1870년에 그린 <트루빌 해변>을 보면 모네가 스승의 따듯하고 서정적인 감성에 얼마나 많은 영향을 받았는지 알 수 있다. 모네는 부댕과 함께 작업하면서 "마침내 눈을 떴고 진정으로 자연을 이해하게 되었다"라고 말했다.

부댕은 모네가 자신만의 감성과 기법을 개발하도록 모네를 끊임없이 격려하였다. 부댕의 유연한 교육 방법은 모네가 전통에 얽매이지 않고 자유롭게 자신의 화풍을 형성하는 데 도움을 주었다.

알제리에서의 군 생활

20대 초반 모네는 다른 프랑스의 젊은이들처럼 군대에 가야 했다. 징병제는 프랑스에서 시작되었다.[14] 징병제에서는 모든 남자가 국가의 징집을 받아 군대에서 복무를 해야 한다. 하지만 19세기 중반 프랑스의 징집제도는 모든 남성이 군대에 가는 것이

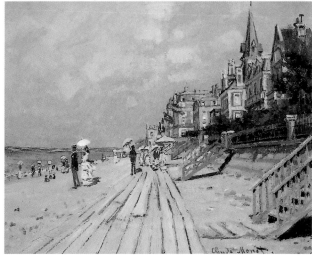

부댕, <트루빌의 바닷가>, 1865년, 캔버스에 유채, 26.5×40.5cm, 오르세 미술관, 파리
모네, <트루빌의 해변>, 1870년, 캔버스에 유채, 48×73cm, 개인 소장

아니었다. 제비에 뽑힌 사람만 7년간 군 복무를 했다. 1861년 3월 2일 모네는 제비를 뽑았다. 당시 르아브르에서는 228명의 성인 남자가 있었는데 그 가운데 73명만 군대를 갔다. 모네는 운이 없게도 그 안에 들어갔다. 당시에는 2,500프랑을 배상금으로 내면 군대를 면제해 주는 제도가 있었다. 모네의 아버지는 모네가 자신의 가업을 잇기 위해 그림 그리는 것을 그만두면 배상금을 주겠다고 제안했지만 모네는 거절하고 입대를 한다.[15]

모네는 1861년 알제리 무스타파Algeria Mustapha에 제 1연대에서 군복무를 시작했다. 모네의 군 생활에 대해서는 알려지지 않았다. 하지만 모네가 알제리에서 그린 <아틀리에의 한 구석 1861>을 보면 틈나는 대로 책을 읽고 그림에 몰두했던 것 같다. 1926년, 신문 기자인 티부-씨송Thiébault-Sisson은 모네의 알제리 시절을 회고하면서 모네는 복무 시간 후에는 그림과 연구에 몰입했다고 말했다. 하지만 그의 군 생활은 오래 가지 못했다. 이듬해인 1862년 모네는 장티푸스에 걸려 르아브르로 후송되었다. 모네가 군대에서 재능을 펼치지 못하는 것을 안타까워 했던 모네의 고모 마리는 2,500프랑을 프랑스 정부에 내고 모네의 잔여 복무 기간을 면제받게 해주었다. 하지만 알제리에서의 군 생활이 무의미한 것만은 아니었다. 1년이라는 짧은 기간의 군 생활이었지만 모네는 알제리에서 빛에 매료되었고 이 빛을 화폭에 담기 위해 평생 노력했다.

용킨트, 모네의 두 번째 스승

알제리에서 돌아온 모네는 1862년 르아브르의 해변에서 용킨트Johan Barthold Jongkind; 1819-1891를 만난다. 용킨트는 네덜란드 출신의 화가로 노르망디Normandy 해안에서 작품 활동을 하고 있었다.[16] 모네는 키가 크고 깡마른, 그리고 파란 눈의 용킨트를 좋아했다. 그림에 대한 용킨트의 조언은 이제 막 전업 화가의 길로 들어선 모네에게 많은 도움이 되었다. 훗날 모네는 용킨트에게서 대기 중에서 빛을 포착하는 법을 배웠다면서, 용킨트는 예술가의 눈을 가질 수 있도록 가르쳐 준 자신의 두 번째 스승이라고 회고하였다.[17] 용킨트는 부댕과 마찬가지로 야외에서 자연을 직접 보고 그림을 그렸는데 그의 자유로운 방식은 모네에게 깊은 영향을 주었다.[18]

용킨트, <센 강과 노틀담>, 1864년, 캔버스에 유채, 423×56.5cm, 오르세 미술관, 파리

모네, <까치>, 1869, 캔버스에 유채, 89×130cm, 오르세 미술관, 파리

모네, <르 아브르의 풍경 >, 1873, 캔버스에 유채, 75×100cm, 내셔널 갤러리, 런던

✿
빛이 있어
눈 부시다

　　모네는 1862년에 스위스 화가인 샤를 글레르Charles Gleyre 문하에 들어가서 그림을 배운다. 글레르는 당시 전통 화풍에 기초를 두고 있었지만 어떤 틀에 갇히지 않고 자유로운 방식으로 가르쳤다.[19] 이곳에서 모네는 많은 것을 배웠다. 글레르의 화실에서 그가 얻은 가장 큰 유익은 바지유Bazille, 르누아르, 시슬레와의 만남이었다.[20] 이 시기 동료 화가들과의 오랜 토론과 공동 작업을 통해 모네는 자신의 화풍을 발전시켜나갔다.

　　모네가 파리에 머물던 시기의 프랑스 화단은 카미유 코로Jean-Baptiste-Camille Corot, 1796-1875, 데오도르 루소Théodore Rousseau, 1812-1867, 디아스 데 라 페냐Narcisse-Virgile Diaz de La Peña, 1807-1876, 샤를-프랑수아 도비니Charles-Francois Daubigny

1817-1878 등이 중심이 된 바르비종파The Barbizon school가 왕성하게 활동했다. 이들은 자연을 관념적으로 표현하던 전통적인 풍경화를 버리고 눈에 보이는 대로 그리는 사실주의의 화풍을 구사하고 있었다. 모네와 그의 동료들은 바르비종파 화가들의 그림을 좋아했다. 모네는 특별히 코로와 루소의 그림을 좋아했다. 코로는 주제에 대해서는 고전주의를 아직 벗어나지 못했지만 형태, 빛, 색조, 공간 표현에서는 자연주의적인 특징을 가졌다. 그의 풍경화는 가벼우면서도 덜 완성되고 정밀하지 않은 듯했다. 코로는 "예술에 있어서 아름다움이란 자연에서 느껴지는 인상 속에 둘러싸인 진실이다."라고 말했다. 코로의 미에 대한 이런 이해는 모네를 비롯한 인상주의 화가들의 서막을 알리는 것이었다. 코로와 달리 루소는 짙고 어두운 숲을 묘사하는 실사에 가까운 그림을 그렸다. 그는 나뭇잎에 반사되어 반짝이는 빛을 섬세하게 묘사하였다.

모네는 살롱이 중심이 된 주류 화단과 달랐다. 역사적 문제나 사회 고발을 담은 그림보다는 화가 자신이 눈으로 본 것을 그리고자 하였다. 하나의 새로운 화풍은 이전의 화풍을 부정하면서 형성된다. 모네는 바르비종파의 풍경화에 매료가 됐지만 바르비종의 풍경화를 넘어 자신만의 화풍을 발전시켜 나갔다.

자연, 풍경 그리고 사람

"침대는 가구가 아닙니다. 침대는 과학입니다."라는 광고 카

코로, <브뤼느와 목초지의 추억>, 1855-1865년 경, 캔버스에 유채, 90.5×115.9cm, 보스턴 미술관, 보스턴
루소, <숲 속 웅덩이>, 1850년, 캔버스에 유채, 39.4×57.4cm, 보스턴 미술관, 보스턴

피가 있었다. 가구이기를 거부하고 과학이고자 했던 침대, 이 카피는 고전주의 미술이 표방하는 것이 무엇인지 그 특징을 잘 보여준다.[21] 고전주의 화가들은 인간의 이성과 합리성을 근거로 수학적인 질서와 조화롭게 통일된 형식 그리고 정신적이고 도덕적인 내용을 화폭에 담았다. 고전주의 화가에게 중요한 것은 양식의 규칙과 관습이었다. 장오귀스트 도미니크 앵그르Jean-Auguste-Dominique Ingres, 1780-1867의 "대상을 정밀하게 묘사하라. 즉흥성과 무질서를 피하라"는 말은 고전주의 미술의 특징을 잘 보여준다. 그런데 19세기에 들어오면서 과학적이기보다는 심미적인 가구로서의 침대를 강조하는 화가들이 생기기 시작했다. 이들은 이전 세대의 화가들과 달리 분석보다는 느낌을 강조했다. 19세기 서구 사상의 중심축은 이성에서 감성으로 옮겨가고 있었다. 이러한 사상적인 변화는 화가들에게도 영향을 끼쳤다.

19세기 중반에 와서 화가들은 야외에 나가서 대상을 관찰한 후 스케치하고 채색하기 시작했다. 현장에 나가 자연을 직접 관찰하고 체험한 것을 바탕으로 풍경화를 그리는 것이다. 이렇게 작가의 감성이 가미되면서 구도나 채색 기법에서 주관적인 특성을 보여주었다. 사실주의적이면서도 주관적인 감성이 풍부해진 풍경화는 모네를 비롯한 인상주의 화가들에게 결정적인 영향을 미쳤다. 모네의 그림은 이러한 시대적인 사조와 밀접한 관련이 있다. 모네가 1865년에 그린 <퐁텐블로 숲속 사이의 길La Pave de Chailly in the Forest of Fontainebleu>은 그가 초기에 바르비종파의

모네, <퐁텐블로 숲속 사이의 길>, 1865년, 캔버스에 유채, 97×130cm, 오르드룹가르 미술관, 코펜하겐
모네, <부지발 다리>, 1870년, 캔버스에 유채, 50×70cm, 커리어 뮤지엄 오브 아트, 맨체스터

영향을 얼마나 받았는지를 잘 보여준다.

모네는 자연과 풍경에 관심이 많았다. 그는 당시 주류 화단에서 유행하던 역사적인 주제나 문학적이고 이국적인 주제에는 관심이 없었다. 당시 역사화는 주요한 장르였다. 위대한 이성의 시대였던 18세기 그리고 19세기에 들어서면서 사람들은 자신들이 살고 있는 시대가 인류 문명의 토대를 이루던 고대 그리스 고전과 같은 의미를 갖는다고 보았다. 그래서 자신들이 살고 있는 시대를 영웅적이고 서사적으로 묘사하였다. 자크 루이 다비드의 <마라의 죽음The Death of Marat>이 그 대표적인 예다. 비록 19세기에 들어와서 그 사건의 도덕적인 교훈보다는 그 사건을 목도한 관찰자로서 사건을 담담하게 묘사했지만 역사화는 여전히 주요한 장르였다.

하지만 모네는 이러한 사회적인 문제에는 관심이 없었다. 그의 관심은 자연이었다. 그는 도덕성 향상과 삶의 개선보다는 단지 그가 살아가고 바라보는 세상을 눈에 보이는 대로 그리고자 했다. 여기서 말하는 눈은 화가의 '마음의 눈'이다. 그는 자기 마음의 눈이 보는 자연, 그가 느끼는 자연을 그리고 싶어 했다.

초기부터 모네는 자연을 주로 그렸다. 그는 인물에 대한 묘사보다는 풍경에 관심을 기울였다. 1860년대 후반에 들어서면서 이러한 경향은 점점 더 두드러진다. 그의 풍경화를 보면 인물이 중심이 아니다. 자연의 한 부분으로 인물이 있을 뿐이다. 자연과 인간은 어쩌면 변화하는 세계 속에서 떼려야 뗄 수 없는 요소다.

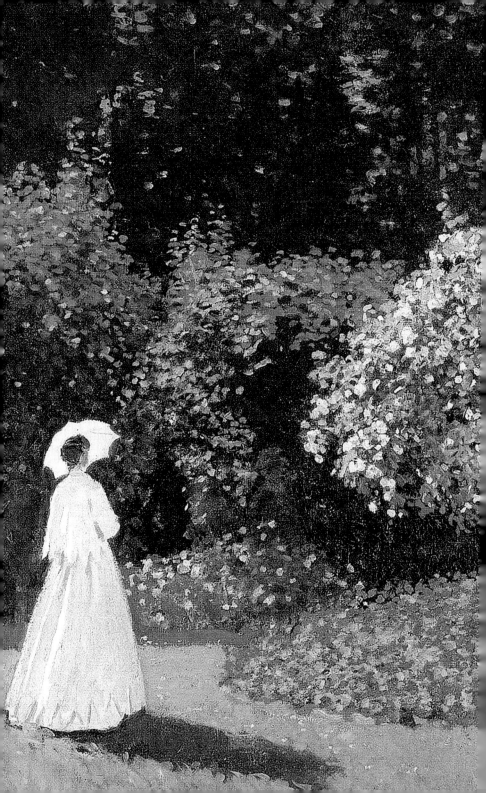

모네, 〈정원 속의 숙녀〉, 1867년, 캔버스에 유채, 80x99 cm, 에르미타주미술관, 상트페테르부르크

인간이 없다면 자연도 없고, 자연이 없다면 인간도 없을 것이다.

모네의 자연에 대한 이러한 이해는 루소의 "자연으로 돌아가자."라는 말을 떠오르게 한다. 자연은 인간의 환경이고 완전하다. 자연 속에 조화되어 사는 것이 인간의 바람직한 삶이다. 이 시기 그가 그린 풍경화 속의 사람들은 눈에 거슬리지도 튀지도 않는다. 나무와 배 혹은 구름과 같이 단지 자연의 한 요소로서 조화를 이룰 뿐이다. 그가 풍경 속에 사람을 그릴 때 얼굴이 정면이 아닌 옆면이나 뒷면을 그린 것도 이러한 연유일 것이다.

빛에 매료되다

1867년 모네가 그린 <생 제르맹 록세루아 성당Church of Saint-Germain-l'Auxerrois>은 빛에 대한 모네의 관심이 잘 나타나 있다. 생 제르맹 록세루아 성당은 7세기에 건축되었다가 증개축을 반복하여 15세기에 이르러 지금의 모습이 되었다. 수세기에 걸친 증개축으로 로마네스크Romanesque, 고딕Gothic 그리고 르네상스Renaissance 양식이 혼재해 있다. 생 제르맹 록세루아 성당 앞 광장은 루브르 궁전 근처에 있어서 많은 사람이 즐겨 왕래했다. 모네는 루브르의 2층 발코니에서 눈부신 햇살을 받고 있는 성당 정면 모습을 화폭에 담았다. 이 그림은 새롭고 근대적인 파리의 모습을 보여준다. 성당 광장은 최근에 만들어진 것이다. 당시 파리는 나폴레옹 3세의 후원을 받은 바롱 오스만Baron George-Eugéne Hussmann, 1809-1891의 지도하에 대대적으로 도시

재생사업이 일어났다.[22] 오스만은 중세에 만든 좁고 굽은 길과 낡은 건물들을 부수고 신고전주의 양식의 건물과 대로를 만들었다. <생 제르맹 록세루아 성당>은 19세기 중반의 근대적 파리의 모습이 잘 나타나 있다. 모네의 관심은 도시의 화려함이 아니라 빛이었다. 그의 그림의 주제는 외광의 효과였다. 도시의 화려함이나 19세기의 풍요로움은 부수적이었다.

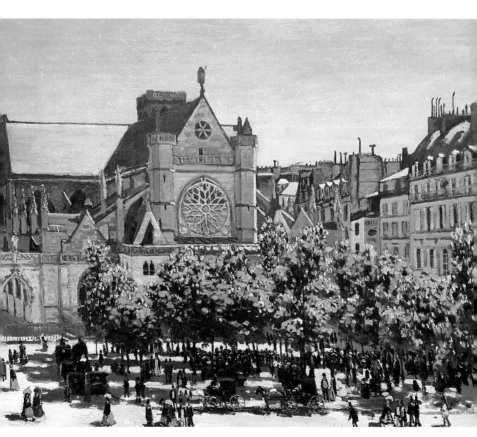

모네, <생 제르맹 록세루아 성당>, 1867년, 캔버스에 유채, 79×98cm, 베를린 국립미술관, 베를린

모네가 그린 <생 타드레스의 테라스> 역시 빛의 효과에 대한 그의 관심이 잘 나타나 있다. 하늘과 바다 그리고 테라스로 세 등분된 수평 구도에 대담하게 수직으로 서 있는 두 개의 깃대가 묘하게 균형을 잡고 있다. 테라스는 화면의 반을 차지하고 있으며 하늘과 바다는 각각 화면의 4분의 1로 나누어 안정감을 준다. 정원에 앉아있는 사람은 모네의 아버지와 고모이다. 강렬한 햇살을 다루는 모네의 솜씨가 잘 나타난 그림이다.

모네는 초상화를 적게 그렸지만, 그가 1868년에 그린 <고디베르 부인의 초상화Portrait of Madame Gaudibert>는 모네가 얼마나 빛에 매료되었는지를 잘 보여준다. 이 초상화는 일반적인 초상화와 다르다. 얼굴을 옆으로 돌려 여인의 모습이 정확하지 않다. 모네는 여인의 모습보다는 빛과 모델 사이의 상관관계를 보여주고자 한 것 같다. 여인이 입은 드레스의 질감은 빛에 반사되어 더 강렬하다. 눈이 부시도록 빛나는 빛에 매료된 모네는 1870년대 들어서면서 자신만의 감각으로 빛을 표현하기 시작한다.

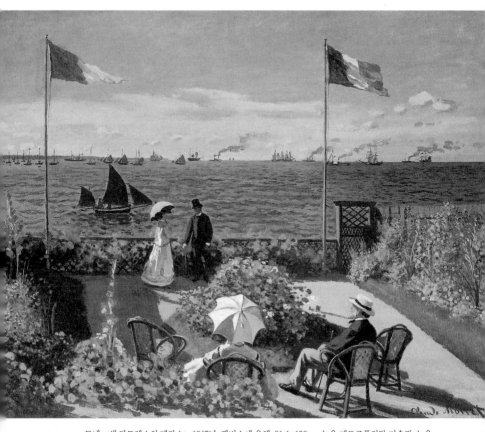

모네, <생 타드레스의 테라스>, 1867년, 캔버스에 유채, 91.4×129cm, 뉴욕 메트로폴리탄 미술관, 뉴욕

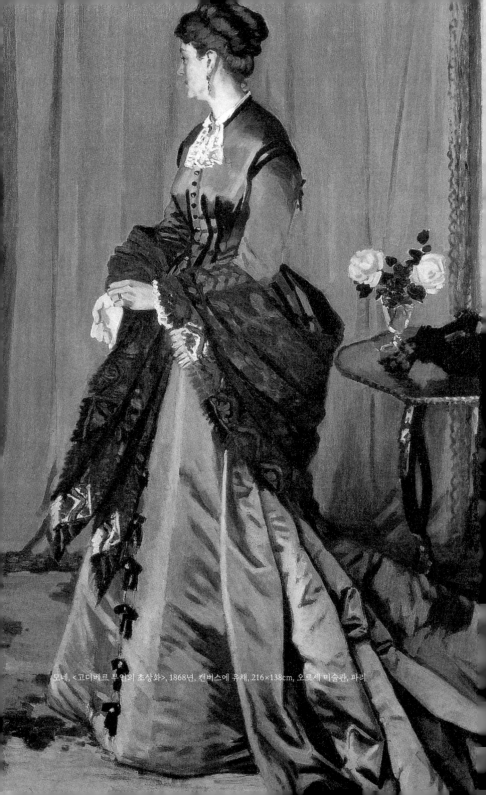

모네, <고디베르 부인의 초상화>, 1868년, 캔버스에 유채, 216×138cm, 오르세 미술관, 파리

모네가 활동하던 시기에는 지금과 같은 개인 전시회가 없었다. 오직 살롱에서만 화가들이 자신의 작품을 발표할 수 있었다. 따라서 살롱은 기성화가와 그들의 제자들, 그리고 이제 막 화가로서 첫발을 내딛는 신진작가들이 자신의 예술적 재능을 뽐낼 수 있는 유일한 장소였다.

작품은 6주간 전시되었다. 비평가들은 전시된 작품들을 평가하였고 대중은 신문과 잡지를 통해 새로 소개된 화가와 작품에 대한 정보를 얻었다. 비평가들의 평가는 화가들에게 생명줄과 같았다. 비평가의 한 마디에 작품이 날개 돋친 듯 팔리기도 하고 외면을 받기도 했다.

익숙한 것을
낯설게 보기

≪잃어버린 시간을 찾아서≫를 쓴 프랑스의 소설가 마르셀 프루스트Maecel Proust, 1871-1922는 "진정한 발견은 새로운 땅을 찾는 것이 아니라, 이미 있는 것을 새로운 눈으로 바라보는 것" 이라고 했다. 당시 유럽 화단에서는 자연을 직접 보고 관찰하려는 시도가 다양하게 있었다. 영국에서는 컨스터블John Constable, 1776-1837과 터너Joseph M. W. Turner, 1775-1851 그리고 프랑스에서는 루소와 코로와 같은 바르비종파의 화가들이 자연을 직접 관찰하기 위해서 캔버스를 들고 야외로 나갔다. 모네도 그랬다.

세잔은 모네의 힘은 눈에 있다고 높이 평가하였다. "만약에

모네가 눈이라고 한다면 얼마나 놀라운 눈인가!" 세잔의 말처럼 모네는 대상을 보고 또 보면서 그 대상만의 독특한 특성을 보고 자 하였다. 화가에게 비춰진 대상의 독특성, 즉 대상과 화가가 만나는 지평을 화폭에 담는 것이 모네의 목표였다.

영국의 철학자이자 역사학자인 콜링우드R. G. Collingwood는 "예술이란 그 자신을 넘어서는 어떤 것, 사물 자체를 바라보는 것"이라고 말했다.[23] 모네는 사물을 보고 또 보면서 그 대상이 이야기하는 것을 듣고자 하였다. 모네는 자연을 세밀하게 관찰하였다. 모네는 스승 외젠 부댕으로부터 자연을 관찰하는 것을 배웠다. 외젠 부댕은 모네에게 화실이 아닌 자연 속에서 그림을 그리라고 강조하였다. 르아브르 바닷가에서 자연을 보고 자란 모네는 자연이 어느 한순간도 그냥 있지 않는다는 것을 깨닫게 된다. 전에는 눈에 보이는 세상이 전부라고 생각했는데 자연을 관찰하면서부터 자신이 보는 것은 자연이라는 커다란 존재의 일부라는 것을 깨닫게 된다. 그래서 그 자연을 관찰하면서 자연의 본질을 드러내고자 하였다.

모네에게 있어서 바라봄이란 기다림이었다. 세잔이 사과와 같은 하나의 대상에 매료되었다면 모네는 자연을 둘러싸고 있는 빛에 매료되었다. 그는 우리에게 익숙하게 보이는 그 대상을 보고 또 보면서 그 대상이 때때로 낯설게 다가오는 것을 깨달았다. 모네가 같은 장면을 자주 반복해서 그린 것도 바로 조금 전까지 바라보았던 그곳에서 전에 보지 못한 낯섦을 보았기 때문일 것이다.

모네, <수련 연못, 녹색의 조화>, 1899년, 캔버스에 유채, 89.2×100.3cm, 아트 뮤지엄, 프린스턴대학교, 뉴저지

모네, <일본식 다리와 수련 연못>, 1899, 캔버스에 유채, 93×90cm, 필라델피아미술관, 필라델피아

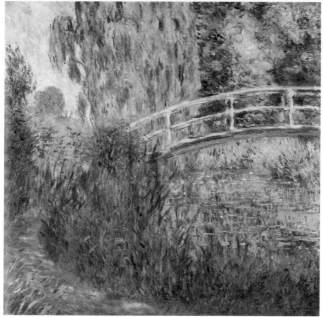

모네, <수련 연못>, 1900년, 캔버스에 유채, 88.9×99.1cm, 시카고 미술관, 시카고
모네, <수련 연못 근처의 길>, 1900년, 캔버스에 유채, 89×100cm, 개인 소장

화가가 현장에서 직접 사물을 보면서 그리는 것을 우리는 당연히 여긴다. 하지만 모네가 살던 당시만 해도 야외에서 그림을 그린다는 것은 상당히 충격적이었다. 유럽에서 풍경화의 역사는 16세기까지 거슬러 올라가지만 대부분 화실에서 제작되었기 때문에 사물에 대한 인상보다는 사물에 대한 관념을 표현한 것들이었다. 1859년에 모네는 파리를 방문하여 살롱을 돌아보았다. 하지만 당시 살롱에서 주류를 이루던 그림에 큰 감동을 받지 못했다. 하지만 코로, 루소, 도비니, 투르와용과 같은 바르비종파의 그림은 이제 막 화가로서의 길에 들어선 모네에게 어둔 밤하늘에 섬광과 같은 역할을 하였다.[24] 모네는 이들의 작품에서 그리고 이들과 같이 활동하면서 많은 영감을 받았다.

자연을 대상으로 그리는 그림은 화실에서 그리는 그림과 달랐다. 화실에서 그린 풍경화는 색을 겹겹이 덧칠하여 깊이를 표현하였고 세부 묘사를 치밀하게 했다. 하지만 시시각각 변화는 풍경은 화실에서 그리던 방법으로는 불가능했다. 하늘에 떠 있는 구름, 밀려오는 파도, 바람에 흩날리는 갈대와 같은 것들은 붓으로 빠르게 그려야 했다. 이전의 풍경화에서 사용하던 다양한 색조의 결합도 불가능했다. 모네의 그림이 17, 18세기의 풍경화에 비해서 가볍게 느껴지는 것도 이러한 이유 때문이다. 당시 비평가들이 참을 수 없었던 것은 급하게 그린 듯한 완성도가 떨어지는 것처럼 보이는 제작 방식이었다. 이러한 이유로 모네를 비롯한 젊은 화가들의 그림은 살롱에서 전시될 수 없었다. 이렇게

되자 1874년에 모네를 비롯한 젊은 화가들은 한 사진작가의 스튜디오에서 작품을 전시하였다. 보수적으로 작품을 선정하는 살롱전에 정면으로 맞선 것이다. 전시회는 한 달 동안 이어졌다. 야외 풍경과 현대적 삶을 소재로 했다. 당시 급진적인 회화 스타일은 혹평과 찬사를 동시에 받았다. 이것은 미술사의 큰 전환점이 되어 인상주의를 등장시키는 서곡이 되었다.

아래 그림은 모네가 변화를 시도하기 전에 그린 그림들이다. 이 그림들을 <인상: 해돋이> 이후에 그려진 그림과 비교하면 그의 화풍이 어떻게 달라졌는지를 잘 볼 수 있다.

모네, <센 베네쿠르 강변에서>, 1868년, 캔버스에 유채, 81.5×100.7cm, 시카고 미술관, 시카고

모네, <라 그르누에르의 수영객들>, 1869년, 캔버스에 유채, 73×92cm 내셔널갤러리, 런던
모네, <라 그르누에르 카페>, 1869년, 캔버스에 유채, 75×100cm, 메트로폴리탄 미술관, 뉴욕

새로운 미술을
꿈꾸다

1865년 모네는 처음으로 바다를 배경으로 하는 두 점의 작품을 살롱 전에 출품해서 화단으로부터 좋은 평가를 받았다. <라 에브 곶의 썰물The Pointe de la Héve at Low Tide>, <르아브르의 항구, 생트-아드레스La Pointe de la Hève, Sainte-Adresse>다. 그가 그린 주제는 당시 살롱의 심사위원들과 그림 애호가들에게도 익숙한 것이었다. 여기에 사용된 기법 역시 살롱이 선호하는 것이었다. 당시 저명한 미술 비평가였던 폴 만츠Paul Maztz는 <가제트 데 보자르Gazette des Beaux-Arts>라는 미술 평론 잡지에서 모네의 작품은 주제와 구성 그리고 색조가 뛰어나다고 높이 평가했다.

모네의 작품들에서는 아직 오랜 기간 훈련되지 못한 자의 솜

씨가 느껴지지 않는다. 그러나 색채의 상호작용에 있어서 색채의 조화에 대한 감각, 총체적으로 두드러진 인물, 그리고 사물을 보는 눈과 우리의 주의를 끄는 방식의 대담성에서 그는 이미 상당한 경지에 이르렀다. 앞으로 우리는 반드시 이 당당한 바다의 화가를 기억해야 할 것이다.[25]

모네를 전도유망한 화가로 평가한 폴 만츠의 비평은 이제 막 살롱에 발을 디딘 모네에게는 천군만마를 얻은 것과 같았다.

살롱 전에서 입선한 두 개의 작품은 모네가 그의 스승 외젠 부댕에게 영향을 받았다. 모네는 아직 인상주의 화풍의 단계로 나아가지 못했지만 정적이거나 경직된 정면 시점이 아닌 풍경의 순간성을 잘 표현하였다. 특별히 <옹플뢰르의 센 강 하구>는 출렁이는 파도와 그 파도에 흔들리는 요트의 순간성을 잘 표현했다. 하늘에 걸린 흰구름이 그림의 반을 차지한다. 이 두 작품에는 모네가 평생을 그림의 주요 소재로 삼았던 바람, 물, 빛이 잘 드러난다. 모네는 자연을 바라보면서 그 자연으로부터 자신이 느끼는 감정을 표현하고자 하였다. 그것은 스승 외젠 부댕에게 배웠던 '야외에서en-plein-air' 대상을 바라보았기에 가능한 것이었다. 풍경은 모네의 마음에 감정을 북돋아 주었다. 이 시기 모네의 그림은 잘 짜인 정교한 그림으로 후기의 직관적인 그림과 대조가 된다.[26]

다음 해에 모네는 다시 두 점의 작품을 출품한다. 하나는 자

모네, <옹플레르의 센 강 하구>, 1865년, 캔버스에 유채, 90×150cm, 노턴 사이먼 미술관, 파사데나
모네, <르아브르 곶의 썰물>, 1865년, 캔버스에 유채, 90.2×150.5 cm, 킴벨 미술관, 포트워스

신의 모델이자 아내인 카미유를, 다른 하나는 당시 그가 주로 작품 활동을 했던 퐁텐블로의 숲을 그린 작품이다. 이 두 작품으로 모네는 다시 한 번 화단의 주목을 받는다.[27] 살롱의 심사위원들은 모네의 두 작품 모두를 입선시킨다. 특별히 비평가들은 흐르는 듯한 실크 드레스의 재질을 생동감 있게 표현한 <초록색 옷을 입은 카미유>를 더 높이 평가하였다. 카미유의 초상화는 넓이가 1.5미터, 높이가 2.3미터가 될 정도로 큰 사이즈다. 일설에 의하면 모네는 이 그림을 나흘 만에 그렸다고 한다. 하지만 이 정도 사이즈의 그림을 나흘 만에 그린다는 것은 불가능하다. 아마도 살롱의 심사위원들에게 강한 임팩트를 주기 위해 그런 말을 하지 않았을까? 어찌 되었든 카미유의 초상화는 엄청난 성공을 거둔다. 당시 유명한 비평 잡지였던 <라아티스트L'artiste>는 "그림 속의 여인은 의기양양한 페르시아의 여왕과 같다."[28]며 이 그림을 높이 평가하는 글을 싣기도 하였다. 에밀 졸라 역시 이 작품을 높이 평가하면서 다른 어느 화가들보다 모네를 주목하게 되었다고 말할 정도였다.[29] "그는 열정적인 사람이다. 이 형편없는 화가들 사이에서 그의 작품이야말로 진정한 예술이다."[30]

모네는 2년 연속 화단의 주목을 받았다. 엄청난 성공이었다. 주문이 쇄도하였다. 명성도 얻었고 부도 뒤를 따랐다. 25세의 나이에 엄청난 성공이었다. 대부분 화단의 주목을 받거나 일정한 성공을 거두면 자신이 성공을 거둔 방식을 고수한다. 모네는 그러지 않았다. 그는 그림을 완전히 다른 방향으로 이끌어갈 새로

운 시도를 한다. 그는 르누아르, 바지유, 시슬레와 함께 아방가르
Avant-garde적인 새로운 미술의 도래를 꿈꾸었다. 하나의 성공을
이루고 그것을 포기하고 또 다른 길을 걷는다는 것은 쉽지 않은
일이다. 하지만 모네는 안락함을 포기하고 새로운 모험을 감행
한다. 모네와 그의 친구들은 전통을 부정하고 새로운 것을 꿈꾸
었다.

모네, <초록색 옷을 입은 카미유>, 1866년, 캔버스에 유채, 231×151cm, 쿤스트할레, 베를린

색을
나누다

하버드 대학의 교육심리학과 교수이자 보스턴 의과대학 신
경학과 교수인 하워드 가드너Howards E. Gardner는 창조적 거장
들의 내면을 분석한 ≪열정과 기질Creating Minds≫에서 "창의성
이란 타고난 재능이 적절한 사회문화적인 조건 속에서 연습되고
다듬어진 훈련이다."라고 말했다.

모네의 그림은 그 시기 다른 화가들과 달랐다. 어떻게 모네의
그림이 창의적이 될 수 있었을까? 그것은 모네의 타고난 재능과
자연에 대한 끊임없는 호기심 그리고 그것을 담아내고자 하는
지속적인 노력 때문이다. 모네가 루앙 성당 앞에 앉아 같은 그림
을 수없이 그린 것은 빛에 관심이 있고 그 빛을 담아내고자 했기
때문이다. 세잔은 모네의 시각을 높게 평가하면서 "만약 모네가

눈이라고 한다면 얼마나 놀라운 눈인가!"라고 말한 적이 있다. 그런데 모네는 눈만 있지 않았다. 그 눈이 본 것을 표현하려는 열정과 손이 있었다. "다르게 생각하라!Think Different!"라는 말이 있다. 모네는 다르게 생각하는 것에서 머무르지 않았다. 다르게 행동했다Act Different. 그리고 그 다른 행동이 오늘날 우리가 아는 모네를 만들었다.

1860년대 후반과 1870년대 초반은 화가 모네에게 있어 상당히 중요한 의미를 갖는 시기였다. 이 시기 모네의 그림은 독창적으로 발전하기 시작한다. 그 전환점은 프로이센-프랑스 전쟁과 파리 코뮌Paris Commune이다. 당시 프랑스는 혼란의 시기였다. 1870년과 1871년에 걸친 프로이센과의 전쟁에서 패한 프랑스는 극심한 혼란을 겪게 된다. 나폴레옹 3세가 퇴위한 후 프랑스는 공화국을 선포했다. 그후 공화국과 파리 코뮌간에 내전이 발생한다. 이때 모네는 1871년 카미유 피사로Camille Pissarro와 함께 전쟁을 피해 런던으로 간다. 당시 그는 사우스 캔싱턴 뮤지엄 South Kensington Museum[31]에서 존 컨스터블John Constable, 1776-1837과 터너의 그림을 보면서 충격에 빠진다.[32]

특별히 모네는 대기에 굴절된 빛을 담대하게 표현한 터너의 작품에서 영감을 받았다. 터너는 모네보다 먼저 바람과 물 그리고 빛에 매료되었다. 그는 바다나 하늘 그리고 구름과 같은 풍경들을 서정적으로 묘사하였다. 그가 바라본 자연은 고정된 것이 아니라 빛과 공기 그리고 바람에 의해서 시시각각 변하는 것이

었다. 대기의 빛을 담는데 재능이 탁월한 그는 17세기 네덜란드 풍경화가들을 연구하며 빛과 대기를 표현하는데 심혈을 기울였다. 그는 특별히 폭풍이 몰아치는 바다풍경과 안개가 낀 템즈 강 같은 풍경을 주로 그렸다.

<눈보라 속의 증기선>은 터너의 작품 중 가장 대담한 것 중 하나이다. 그림 중앙에 검은 증기선이 보인다. 돛대 위의 깃발이 아니었다면 증기선으로 보기 어려울 정도로 흐릿하게 묘사했다. 증기선은 사나운 파도와 휘몰아치는 눈보라를 힘겹게 뚫고 앞으로 나아가려는 것처럼 보인다. 마치 자연의 힘에 대항하지만 어쩔 수 없는 인간의 무기력함을 묘사하는 것 같다. 형체를 알아볼 수 없는 증기선은 휘몰아치는 풍랑과 바람과 사투를 벌이고 있다. 증기선 뒤로 보이는 환한 빛은 눈보라와 파도에 굴절되어 몽환적이다. 터너는 사물의 구체적인 형태를 보여주는 데에는 관심이 없었다. 그의 관심은 오직 바람과 물과 빛의 시각적 효과에 있었다. "나는 이해할 수 있는 그림을 그리지 않았다. 단지 한 풍경이 어떻게 보이는지를 보여주고 싶었을 뿐이다."[33] 영국의 비평가 존 러스킨John Ruskin, 1819-1900은 이러한 터너의 시도가 화가들이 세상을 바라보는 새로운 방식을 가져왔다고 평가한다.[34]

모네가 1872년에 '르아브르'에서 그린 <인상: 해돋이>는 터너의 빛을 모네가 자신의 방식으로 적용한 것이다.[35] 후에 모네는 이 작품을 낙선자 전시회에 출품하였다. 터너가 묘사하고자 했던 대기 중에 굴절된 빛에 모네는 매료되었다. 그는 풀잎의 뒷면

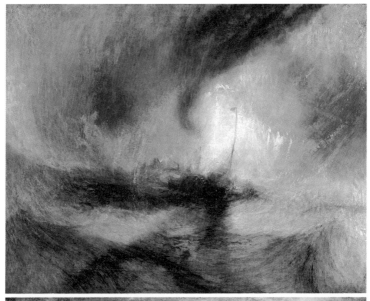

터너, <눈보라 속의 증기선>, 1842년, 캔버스에 유채, 91.5×122cm, 테이트 갤러리, 런던
터너, <해안으로 다가오는 요트>, 1835-1840년, 캔버스에 유채, 103×142cm, 테이트 갤러리, 런던

이나 옷의 주름, 그리고 출렁이는 파도와 대기 중에 반짝이는 빛을 표현하고자 하였다.

열정이 필요한 때

베토벤Ludwig van Beethoven, 1770-1827의 <열정>은 <비창>, <월광>과 함께 그의 3대 소나타로 알려져 있다. 이 곡을 작곡할 당시에 그는 귀가 거의 들리지 않았다고 한다. <열정>은 3악장으로 구성되어 있다. 1악장 <알레그로 아사이>, 2악장 <안단테 콘 모토> 그리고 3악장 <알레그로 마 논 트로포로>이다. <알레그로 아사이>는 '매우 빠르게'를 의미한다. <열정>의 1악장은 처음부터 질주하지 않는다. 여린 음량으로 천천히 시작한다. F단조로 된 선율은 어둡고 음울한 분위기에서 점차 상승한다. 내면의 열정이 서서히 분출되는 듯 점차 상행하는 선율이다. 왼손으로 침울하게 집어내는 1악장의 주제인 '운명의 동기'가 인상적이다. 2악장 <안단테 콘 모토>는 1악장과 달리 평온하다. 단순한 선율이 다채롭게 진행되다가 폭풍우 치는 듯한 격렬한 악상들이 몰려온다. 마지막 3악장 <알레그로 마 논 트로포로>는 엄청나게 빠른 속도로 격정적인 열정이 표출된다. 아마도 그는 소리가 들리지 않았던 자신의 불행, 그로 인한 좌절 그리고 그것을 극복하려는 의지를 이 곡에서 표현한 것 같다.

<열정 같은 소리하고 있네>라는 영화가 있다. 이 영화는 '도라희'라는 한 취업 준비생이 잡지사 연예부의 수습기자가 되어

작가 미상, <르아브르 항구>, 1860년대 후반, 로저 바이올렛 모음집, 파리
모네, <인상: 해돋이>, 1872년, 캔버스에 유채, 48×63cm, 마르모탕 모네 박물관, 파리

서 겪는 내용이다. 내용보다는 제목이 강렬해 기억에 남는다. 사람들은 열정이 있어야 한다고 말한다. 그런데 현실은 늘 열정을 가로막는다. 열정이란 무엇인가? 어떤 일에 열렬한 애정을 가지고 열중하는 마음으로 목표를 달성하게 하는 필수적 용인이다. 그렇다면 열정이 필요할 때는 언제인가? 그것은 "열정 같은 소리하고 있네!"와 같이 현실이 어려울 때다.

좋은 화가와 위대한 화가의 차이는 무엇일까? 무엇이 한 화가를 좋은 화가에서 위대한 화가로 만드는가? 많은 요인이 있겠지만 그 중 하나가 열정이다. 위대한 화가는 열정이 있다. 열정은 감정이 아니다. 열정은 동인動因, drive이다. 열정은 어려움을 극복하게 한다. 그러나 열정은 고통 속에서만 발휘되지 않는다. 오히려 일이 잘될 때 열정이 발휘되기도 한다. 열정은 모든 것이 잘 굴러가도 그것에 만족하지 않는다. 모네에게 열정은 무엇일까? 명성을 포기하는 것이다. 그는 현실에 안주할 수 있었지만 과감하게 현실이 주는 안락함을 거부했다.

모네가 새로 시도한 변화의 대가는 컸다. 그가 1872년에 그린 <인상: 해돋이>는 대중의 입장에서 그 이전에 그렸던 그림들과 비교하면 형편없었다. 구성이나 질감 그리고 덜 마무리된 듯한 그림은 그의 작품을 기억하던 대중에게 엄청난 실망을 주었다. 살롱과 평단의 반응도 혹독했다. 평단에서는 대충 작업한 듯한 붓놀림으로 무질서한 데다 그리다 만 듯하다는 혹평을 했다. 모네는 새로운 시도를 하면서 경제적인 어려움도 겪었다. 하지

만 그는 이전 그림으로 회귀하지 않았다. 모네가 1872년에 그린 <아르장퇴유의 산책로>와 <아르장퇴유의 봄>을 보면 <인상: 해돋이>보다 색채나 구도가 훨씬 더 안정적이다. 그런데 왜 사람들 눈에 익숙하고 대중이 선호할 그림을 그리지 않고 완성도가 떨어진듯한 그림을 그렸을까?

모네는 터너의 그림을 통해서 자연을 표현하는 새로운 관점을 배웠다. 색의 분할이다. 인상주의 이전의 화가들은 자신이 원하는 색을 표현하기 위해 여러 색을 섞었다. 문제는 이렇게 혼합된 색은 두껍고 밝기가 사라진다는 것이다. 문제는 중간색이다. 모네를 비롯한 인상주의 화가들은 색을 섞지 않고 분할하는 방

모네, <아르장퇴유의 산책로>, 1872년, 캔버스에 유채, 50.5×65cm, 워싱턴 국립미술관, 워싱턴

법을 찾아냈다. 자신들이 표현하려는 색을 섞어서 표현하지 않고 작은 터치로 서로 병렬하는 것이다. 마치 그 색들이 서로 섞여 있는듯한 느낌을 주는 것이다. 물감을 섞으면 색은 점점 탁해진다. 색의 병렬은 일종의 혁명이었다. 물감을 섞는 것이 아니라 각각의 물감에서 나오는 빛이 보는 사람의 시각을 섞는 것이다. 인상주의 화가들의 작품이 이전 시대의 작품들과 비교하여 볼 때 원색을 더 많이 사용하고 질감이 가볍게 느껴지는 이유가 바로 여기에 있었다.

모네는 비평가들이 <인상: 해돋이>를 향해 손가락질하는 것에 개의치 않았다. <건초더미>와 <루엥 성당> 시리즈에서 보는 것과 같이 지속해서 자신의 화풍을 발전시켜 나갔다. 모네는 다른 사람들이 자신의 그림을 이해하지 못했지만 꿋꿋하게 자기의 길을 걸어갔다. 남들에게 초라하게 보여도 모네는 자신의 화풍이 인정받을 날이 올 것이라 생각하며 묵묵히 자신이 걸어가야 할 길을 걸었다. 그의 묵묵한 발걸음은 오늘날 그의 작품을 보는 이들에게 감동을 주고 있다.

모네, <아르장퇴유의 봄>, 1872년, 캔버스에 유채, 55×65cm, 베를린 국립미술관, 베를린

모네, <생 나자르 역의 철로>,
1875년, 캔버스에 유채, 59×78cm,
마르모탕 미술관, 파리

터너, <지우데카에서 동쪽을 바라보며: 일출>, 1819년, 수채, 22.4×28.6cm, 대영박물관, 런던
터너, <색채의 시작>, 1819년, 수채, 22.5×28.6cm, 테이트 갤러리, 런던

윌리엄 터너는 1775년 런던에서 이발사의 아들로 태어났다. 그림에 재능이 있던 그는 열네 살 되던 1789년에 왕립예술학교에 입학한다. 살롱에서 그림을 전시하던 프랑스와 달리 영국은 왕립 아카데미에서 연례 전시회를 가졌다. 터너는 1791년에 두 점을 출품했다. 1802년에 왕립 아카데미 정회원이 되고 5년 뒤에는 왕립 아카데미 교수가 된다.[36]

터너의 작품이 갖는 중요한 미술사적인 의의는 회화에 운동감을 부여한 것이다. 바람과 물과 빛의 흐름을 화면에 담는 시도는 회화와 맞지 않았다. 터너는 정적인 공간에 동적인 느낌을 표현하고자 노력하였다. 터너는 <지우데카에서 동쪽을 바라보며: 일출Looking East from the Giudecca: Sunrise>에서 선이 아닌 색을 통해 공간이 주는 느낌을 표현하고자 했다. 같은 해 터너가 그린 <색채의 시작Color Beginning>은 현대 회화적인 느낌이 더 강하게 든다. 그의 <해안으로 다가가는 요트>는 터너의 회화적 특성이 잘 나타나 있다. 정적인 공간에 운동감을 표현하고자 했던 터너의 이러한 시도는 모네에게 많은 영향을 끼쳤다.

❀

문은
벽에다 내는 것이다

인류는 4차 산업혁명의 시대에 돌입했다. 4차 산업혁명은 지금까지 인간이 겪어 보지 못한 변화의 시대가 될 것이라고 한다. 그것이 축복이 될지 재앙이 될지 확신하기 어렵다. 인류는 1차 산업혁명을 통해 인간의 노동을 기계로 대치할 수 있었다. 2차 산업혁명은 전기 에너지의 발견으로 대량 생산을 가져왔다. 3차 산업혁명은 컴퓨터와 인터넷의 결합으로 생산의 자동화를 가져왔다. 그리고 지금 인류는 이제 막 시작된 4차 산업혁명을 경험하고 있다. 4차 산업혁명이란 인공지능과 사물인터넷, 빅 데이터와 같이 디지털 기기와 인간의 융합을 통해 인간과 기계의 잠재력을 극대화시키는 산업 시스템이다.

급속도로 발전되는 세상이 인간에게 장밋빛 미래를 보장하

지 않을 것이다. 1차부터 3차에 이르는 산업혁명은 인류에게 새로운 노동의 기회를 제공해 왔다. 그런데 4차 산업혁명은 이전의 산업혁명과 달리 그 기회를 감소시킬 것이라고 한다. 학자들은 4차 산업혁명이 기술 노동자뿐만 아니라 지식 노동자의 자리를 위협할 것이라고 말한다. 과거 인류는 기계를 통해 새로운 일자리를 창출했고 기계를 지배하였다. 하지만 이제는 기계의 특성이 바뀌었다. 기계 스스로 지능을 갖고 학습할 수 있게 되었다. 자율적이라 사람의 명령을 필요로 하지 않는다. 인류는 자신들보다 뛰어난 기계에게 일자리를 빼앗길 것이다. 썬마이크로시스템즈를 공동 설립한 기업인 비노스 코슬라는 다보스 포럼에서 5년 내에 710만 개의 일자리가 사라지고 200만 개의 새로운 일자리가 탄생할 것이라고 말했다. 더 많은 기계가 자동화되기에 앞으로 많은 일자리가 사라질 것이라고 한다.

4차 산업혁명의 특징은 '개방'과 '공유'이다. 학자들은 이 개방과 공유라는 키워드로 변화에 대처해야 한다고 이야기한다. 4차 산업혁명이 시작된 지금의 입장에서 보면 지난 1차로부터 3차에 이르는 산업혁명이 기회를 창출한 것으로 보이지만 각각의 산업혁명이 진행될 때에 사람들 역시 우리가 오늘날 겪는 불안감을 겪었다. 하지만 다가오는 변화에 빠르게 대응한 사람들은 위기 속에 기회를 만들어갔다.

1839년에 등장한 사진기는 당시 화가들에게 엄청난 시련이었다. 사진은 그동안 화가들의 전유물이던 재현하는 일들을 대

체하였다. 사진기가 등장하기 이전까지 초상화는 부와 권력의 상징이었다. 하지만 사진기가 등장하면서 일반인도 자신의 얼굴을 재현한 이미지를 소유할 수 있게 되었다. 화가들에게 초상화를 부탁하던 사람들은 사진기로 발길을 돌렸다. 브란웰 브론테Branwell Bronte, 1817-1848라는 화가가 있다. 그는 ≪제인 에어≫, ≪폭풍의 언덕≫, ≪아그네스 그레이≫를 저술한 샬롯Charlotte Bronte, 1816-1855, 에밀리Emily Bronte, 1818-1848 그리고 앤Anne Bronte, 1820-1849의 남자 형제였다. 초상화가 사양길로 들어설 무렵 초상 화가로 활동한 그는 사진으로 인해 재정적인 어려움을 겪다가 자살로 삶을 마무리하였다.

사진기는 이미지를 재현한다는 면에 있어서 그림과 같은 역할을 했다. 경제적인 관점에서 그리고 이미지의 재현이라는 관점에서 사진기는 그림보다 훨씬 효과적이었다. 그림은 설 자리가 점점 줄어들었다. 하지만 모네를 비롯한 인상주의 화가들은 사진의 등장을 위기로 보지 않았다. 이들은 자연을 그대로 재연하는 것은 사진기에 넘겨주고 자신들만이 할 수 있는 새로운 길을 모색했다. 당시 사진기는 지금처럼 셔터 속도가 빠르지 않았기 때문에 움직이는 대상의 명확한 실루엣을 포착할 수 없었다. 모네를 비롯한 인상주의 화가들은 사진기의 이러한 약점을 파고들었다. 카메라가 처음 등장했을 때, 사람들은 같은 자세로 오랫동안 있어야 했다. 그때 우연히 프레임을 스쳐 지나가는 피사체가 찍히기도 했다.

에드가 드가Edgar Degas, 1834-1917의 <증권거래소의 초상>이
그 대표적인 예이다. 네 번째 인상주의 전시회에 출품된 이 작품
은 파리 증권 거래소 풍경을 그렸다. 화면 중앙에 은행가 에르네
스트 메이Ernest May, 1845-1925가 서 있다. 메이 주위에 있는 사람
들이 그에게 증권거래소에서 나온 상품들을 소개하며 설명하고
있다. 이 그림은 흥미로운 점이 몇 가지 있다. 그 중에 하나가 오
른쪽에 뒷짐 지고 걸어가는 사람의 모습이 흔들리게 묘사된 것
이다. 사진을 찍기 위해 오랜 시간 자세를 취해야 했던 그 시절,

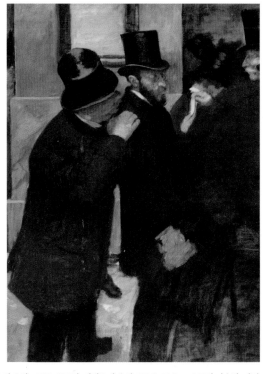

드가, <증권거래소의 초상> 1878-1879년, 캔버스에 유채, 100.5×81.5cm, 오르세 미술관, 파리

예상치 못하게 지나가는 피사체처럼 흐릿하다. 그리고 뒷짐을 지고 있는 흐릿한 피사체와 메이 사이에 흔들리는 손이 있다. 이 역시 지나가는 사람의 모습을 묘사한 것 같다. 드가의 <증권거래소의 초상>은 초상화와 풍경화의 경계를 허문 것으로 스냅사진 같이 그렸다.

모네도 사진기의 등장을 긍정적으로 받아들이고 적극적으로 활용했다. 그는 사진을 보면서 작품에 영감을 받았다. 모네는 드가와 같이 사진기의 의도치 않은 실수에서 그림에 대한 새로운 통찰력을 얻었다. 바로 순간성이다. 드가의 <증권거래소의 초상>과 모네의 작품 속에 지속해서 나타나는 윤곽의 흐림과 희미한 이미지는 사진기의 의도치 않은 실수에서 영감을 받은 것이다. 시간의 순간성이다. 모네는 순간성의 효과에 관심을 가졌다. 그리고 집중적으로 순간성을 묘사하였다. 사진이 고정된 순간을 담고자 했다면, 모네는 그 사진이 가져다 준 순간에 초점을 맞추어 순간을 담고자 했다. 그가 담고자 한 순간은 바람과 물과 빛이 보는 이에게 주는 인상이었다.

즉흥적이고 덜 완성된 듯한 서툰 그림, <인상: 해돋이>에 대한 비평가들의 혹평을 잠재우기 위해 모네는 덜 뚜렷하고 윤곽이 흐린 그림을 시리즈로 제작하였다. 1877년 모네는 생 나자르 역의 풍경을 집중적으로 그렸다. 당시 생 나자르 역은 파리와 근교를 잇는 기차들로 붐볐다. 당시 기차는 근대의 상징이었다. 기차와 같은 증기기관의 등장은 산업 전반에 혁명적인 발전을 가

져왔다. 모네는 생 나자르 역을 중심으로 오가는 기차와 기차에서 뿜어져 나오는 연기를 화폭에 담았다. <생 나자르 역의 철로>는 이제 막 출발하는 기차를 그린 것이다. 후경으로 기차가 연기를 뿜으며 역 앞으로 철로를 타고 나오고 있다. 기차 앞에는 철로의 변경을 알리는 철도 직원이 깃발을 들고 서 있다. 기차가 뿜어내는 수증기 사이로 철로가 흔들리는 듯 묘사되었다. 이러한 윤곽의 흐름과 희미한 이미지는 스냅 사진기에서 영감을 받은 것이다.

모네가 그린 <카푸신 대로Boulevard des Capucines>도 스냅 사진처럼 순간에 포착된 도시의 거리 모습을 그린 것이다. 이 시기 파리는 나폴레옹 3세의 지시로 오스망의 주도하에 대대적으로

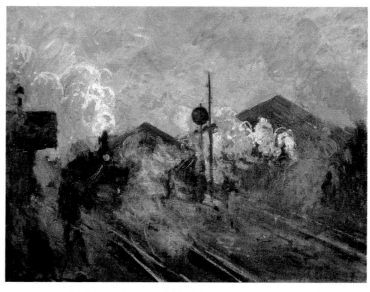

모네, <생 나자르 역의 철로>, 1877년, 캔버스에 유채, 60×80cm, 하코네 폴라 미술관, 일본

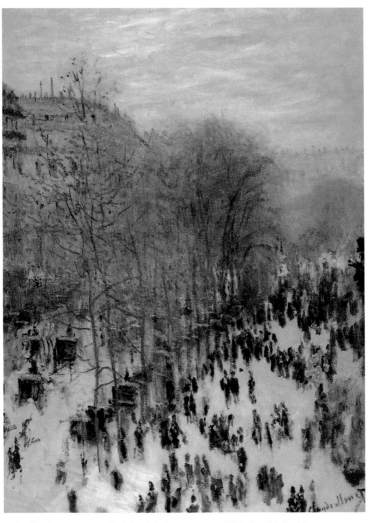

모네, <카푸신 대로>, 1873-74년, 캔버스에 유채, 80.3×60.3cm, 넬슨앳킨스 미술관, 캔사스

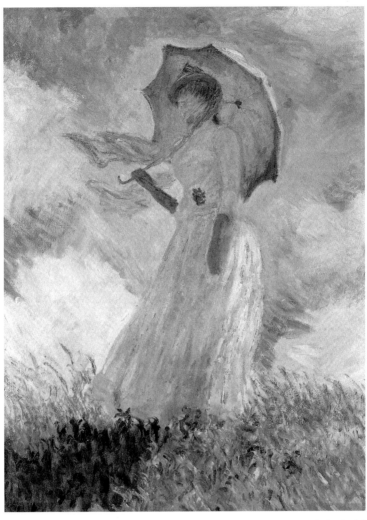

모네, <파라솔을 든 여인>, 1886년, 캔버스에 유채, 131×86cm, 오르세 미술관, 파리

모네, <생 드니 거리, 1878년 6월 30일 축제>, 1878년, 캔버스에 유채, 76×52 cm, 루앙 미술관, 루앙

도시 재건 사업을 진행했다. 오늘날 우리가 보는 파리의 모습은 대부분 이때 만들어진 것이다. 발전해 가는 파리의 모습은 인상주의 화가들의 주요 소재였다. 모네 역시 근대적 파리의 모습에 매료되었다. 그는 역동적인 파리의 한순간을 화면에 담고자 했다. 도로 중앙에 있는 나무들과 무리 지어 이동하는 사람들을 작은 얼룩처럼 표현하여 시간에 따른 거리의 시각적 변화를 보여주고 있다. 흥미로운 것은 화가의 시선이다. 화가는 마치 사진사가 건물 위에서 거리의 풍경을 카메라에 담듯이 아래를 내려다보는 시점이다.

모네가 1886년에 그린 <야외에서 인물 그리기 습작>은 그가 얼마나 순간을 포착하기 위해 애썼는지 나타난다. 그녀가 들고 있는 우산에 환한 빛이 비취고 있다. 목에 두른 스카프는 바람에 흔들리고 있다. 그녀의 얼굴은 이제 막 고개를 젖힌 듯 희미하게 묘사되었다. 모네는 이 그림에서 측광의 효과를 표현하는데 집중하였다. 그가 1878년에 그린 <생 드니 거리, 1878년 6월 30일 축제Rue Saint-Denis, 30th of June 1878 Celebration> 역시 순간성에 대한 강조가 잘 나타나 있다.

모네의 태도는 4차 산업혁명의 시대로 접어둔 우리에게 신선한 자극이 된다. 모네를 비롯한 인상주의 화가들은 함께 모여 자신들의 생각을 공유하면서 서로 발전해 나갔다. 모네는 바지유, 르노아르, 시슬레와 교류하면서 배운 것을 서로 나누고 협력하였다. 이들의 개방과 공유, 협력 정신은 혁신을 꿈꾸는 오늘의 우

리에게 많은 것을 가르쳐 준다.

영어 격언에 다음과 같은 말이 있다.

"한쪽 문이 닫히면 다른 쪽 문이 열리는 법이다. 그런데 우
리들은 안타깝게도 오랜 시간동안 닫힌 문만 바라보다가 우리
앞에 열려 있는 새로운 문을 보지 못한다."

닫힌 문은 장애가 아니라 기회가 될 수 있다. 인도의 독립과
열악한 현실을 타파하고자 자신이 꿈꾸었던 이상을 실천하였던
철학자 비노바 바베Vinoba Bhave, 1895-1982는 "문은 벽에다 내는
것"이라고 말했다. 모네는 벽 앞에서 주저하지 않고 그 벽에 새
문을 냈다.

기적은
기적처럼 오지 않는다

1924년 3월 프랑스의 <라 뽀뿔레흐La Populaire>지는 "인상주의자들의 극심한 가난"이라는 글을 실었다. 모네를 비롯한 인상주의자들은 경제적인 어려움을 겪었다. 1873년 한 해 모네는 그림을 팔아서 24,800프랑을 벌었다. 그런데 프랑스-프로이센 전쟁을 겪으면서 프랑스 경제가 어려워졌고, 그림을 사려는 사람들도 적었다. 설상가상으로 모네의 그림을 많이 샀던 폴 뒤랑-뤼엘Paul Durand-Ruel의 자금 사정이 나빠지면서 모네는 경제적으로 더욱 어려워졌다. 1875년에 모네의 수입은 9,765프랑으로 급격하게 줄었다.

모네의 이런 사정을 잘 알고 있던 마네는 적극적으로 모네를 도와주었다. 마네의 후원이 아니었다면 어쩌면 지금의 모네가

없었을지도 모른다. 그럼에도 모네의 사정은 더욱 나빠졌다. 아르장퇴유에서 하루하루를 지내기조차 버거운 지경에 이르게 된다. 사실 경제적인 어려움은 모네가 자초한 면도 있다. 그는 씀씀이가 헤펐다. <오찬>은 모네가 1873년에 그린 정원의 모습이다. 이 작품을 보면 당시 모네의 생활이 어떠했는지 엿볼 수 있다. 테이블 아래서 아들 장이 장난감을 가지고 놀고 있다. 그리고 그 뒷편으로 흰옷을 입은 카미유가 하녀와 함께 걷고 있다. 정원에는 아름다운 꽃들이 피어있다. 당시 모네는 하녀와 정원사를 고용하고 있었다. 이 집의 월세로만 매달 1,400프랑이 나갔다. 수입보다 지출이 컸다. 모네가 1875년에 그린 <석탄을 내리는 남자들Men Unloading Coal>은 모네의 다른 작품과 달리 색조가 어둡고 무겁다. 모네의 경제적 상황이 반영된 것 같다.

생활이 어려워진 모네는 베퇴유Vétheuil로 이주한다. 당시 베퇴유는 주민이 600여 명 되는 아주 작은 마을이었다. 100쪽 사진을 보면 교회를 중심으로 집들이 옹기종기 모여있다. 모네의 집은 교회와 멀리 떨어지지 않은 곳에 있었다. 아르장퇴유에서 살던 집과는 비교할 수 없을 정도로 초라하다. 당시 아르장퇴유는 파리 중산층 사이에서 그림 같은 풍경을 지닌 주말 휴양지로 유명했던 곳이다. 월세를 감당할 수 없던 모네는 자신의 후원자였던 오슈데Hoschedè 부부와 함께 살았다. 성인 4명과 아이들 8명이 살기에는 비좁은 집이었다. 이곳에 머물면서 모네의 그림은 <석탄을 내리는 남자들>과 마찬가지로 그의 어려움을 대변하는

모네, <오찬>, 1873년, 캔버스에 유채, 162×203cm, 오르세 미술관, 파리
모네, <석탄을 내리는 남자들>, 1875년, 캔버스에 유채, 55×66cm, 오르세 미술관, 파리

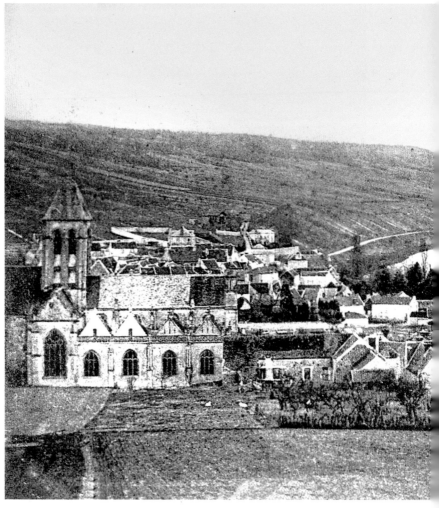

작가 미상, 19세기 베퇴유의 모습

어두운 색이 많았다.

아래 그림은 <베퇴유의 센 강>의 풍경이다. 강 옆에 수풀이 있으며 잔잔한 물결과 수면에 비친 그림자는 모네 특유의 거친 붓질로 뭉개지듯 표현되었다. 힘든 시기에 괴로운 마음으로 그렸기 때문일까? 아련하면서 슬프다.

하지만 그는 낙망하지 않았다. 베테유에 머물었던 1878년부터 1881년까지 3년간 모네는 300여 점의 유화를 그렸다. 그는 매주 2개의 작품을 그릴 정도로 습작에 몰두했다. 동일한 주제를 같은 장소에서 반복해 그렸다. 자신이 원하는 그림이 나올 때까지 그리고 또 그렸다. 이러한 그의 노력은 훗날 모네를 대표하는 연작 시리즈로 연결된다. 그가 바라 본 풍경은 한순간도 같은 적이 없었다. 강물의 수위가 들쑥날쑥하여 어느 때는 초록색으로 보이

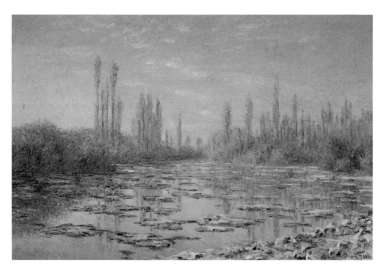

모네, <베퇴유의 센 강>, 1879년, 캔버스에 유채, 46×71.5cm, 개인 소장

기도 하고 어느 때는 노랑색으로 보이기도 했다. 이러한 변화는 자연의 특성이기도 했다. 모네는 변화하는 자연의 경이로움에 매료되었다. 그리고 그 경이로움을 화폭에 담고자 하였다.

모네, <베퇴유 성당>, 1879년, 캔버스에 유채, 65×55cm, 스코틀랜드 국립미술관, 에딘버러

모네의 뮤즈,
카미유

모네가 1868년과 1869년 겨울에 그린 <오찬The Luncheon>은 아내 카미유 동시외와 아들 장을 바라보는 모네의 시선이 잘 나타나 있다. <오찬>은 크기가 230×150cm로 살롱에 출품하려고 그린 것이다. 이 작품은 모네가 파리를 떠나 르아브르에서 멀지 않은 바닷가 마을인 에트르타Etretat에 살 때 그렸다. 당시 모네는 경제적으로 어려움에 처해 있었다. 카미유와 가까이 지내는 것을 탐탁지 않게 여긴 아버지가 경제적 지원을 끊었기 때문이다. 이 시기 모네는 먹을 것도 살 수 없을 정도로 극심한 가난에 시달렸다. 하지만 모네는 카미유와 장을 보면서 어려움을 이겨냈다. 1868년 겨울, 모네는 바지유에게 편지를 보내면서 이렇게 말한다.

"나는 사랑하는 사람들과 함께 있어서 너무 행복하다네. 나는 대부분의 시간을 밖에서 그림을 그리며 보내고 있어. 저녁이 되면 나는 따뜻한 화로와 가족이 있는 집으로 돌아간다네. 장이 자라는 모습을 보는 게 너무 기뻐. 장은 나를 매우 행복하게 하지. 이러한 장의 모습을 그려서 국전에 출품할까 생각한다네."

모네의 <오찬>에는 일상적인 주제가 세세하게 표현되었다. 식탁 위에는 하녀가 차린 음식이 놓여 있다. 카미유는 사랑스러운 눈으로 아들을 바라보고 있다. 왼쪽 아래쪽 의자에 장의 모자가 걸려 있고, 그 밑에 장난감이 떨어져 있다. 모네의 자리는 아마도 옆으로 살짝 틀어진 의자였을 것이다. 테이블 위에는 세 개의 접시가 있다. 모네와 카미유의 접시 위에는 삶은 달걀이 올려져 있다. 달걀이 그대로 있는 것으로 보아 이제 막 식사가 시작된 듯하다. 모네의 자리에는 포도주와 빵 조각과 삶은 달걀 그리고 둥그렇게 말린 냅킨과 신문 <르 피가로Le Figaro>가 접힌 채로 놓여있다. 테이블 중앙에 감자 칩이 있고 3분의 1 정도 잘려나간 바게트와 포도가 있다. 카미유와 바게트 사이에 샐러드를 담은 그릇이 있고 그 사이에 올리브 오일과 발사믹 식초를 담은 양념 용기가 있다. 그리고 포도 옆에는 빵에 발라 먹는 오렌지 마멀레이드가 있다. 모네의 잔은 비어 있고 카미유의 잔은 3분의 1 정도 채워져 있다. 카미유 뒤에는 하녀가 있고, 창가에는 한 여인이 어색한 듯 창에 기대어 장갑을 벗으려 하고 있다.

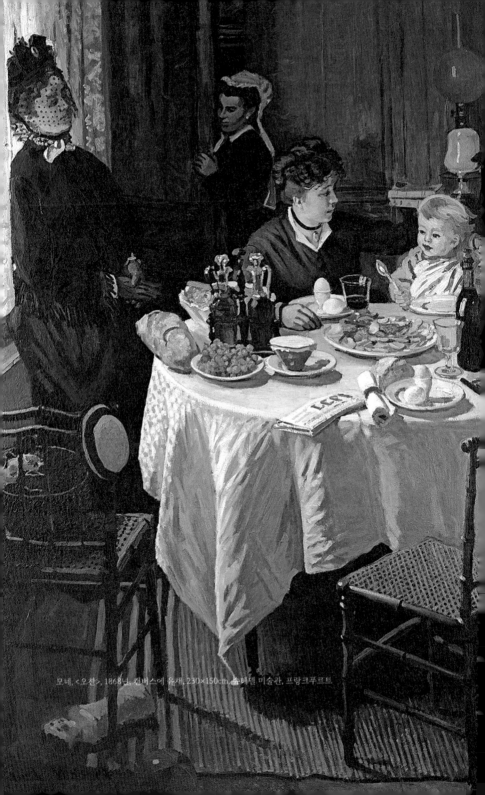

모네, <오찬>, 1868년, 캔버스에 유채, 230×150cm, 슈테델 미술관, 프랑크푸르트

이 작품은 한 장의 스냅 사진 같다. 마치 아버지가 가족들과 식사를 하다가 그 순간을 찍기 위해 자리를 비운 것 같다. 테이블 위에 놓여있는 음식을 보면 오찬보다는 브런치에 가깝다. 달걀은 유럽 사람들이 아침에 주로 먹었다. 신문이 아직 펼쳐지지 않은 것도 이것이 그날의 첫 식사였음을 알려준다. 테이블 위에 포도주가 있고 하녀가 등장하는 것으로 보아 경제적 어려움은 조금 극복된 듯하다. 창가에 기대어 선 여인은 아들을 돌보는 유모처럼 보인다. 만약 방문객이었다면, 식탁에 초대되어 같이 앉았을 것이다. 하지만 여인은 테이블이 아닌 창가에 기대어 서서 식사가 끝나기를 기다리고 있는 것 같다. 여인은 이제 막 도착한 듯 장갑을 벗으려 하고 있다. 아직 모네의 식구들은 식사를 마치지 못했다. 유모는 식사가 끝나기를 기다리는 듯 창가에 기대어 서서 카미유와 장을 바라보고 있다. 오전의 따사로운 햇빛은 테이블에 반사되어 카미유와 장의 얼굴을 더욱 환하게 한다.

모네가 그림 왼쪽 하단에 사인한 것이 흥미롭다. 서양은 가로쓰기를 하기 때문에 글을 쓸 때 왼쪽 상단에서 시작해서 오른쪽 하단에서 끝난다. 서양 문헌에 사인이 오른쪽 하단에 있는 이유가 바로 여기에 있다. 반면에 동양은 전통적으로 세로쓰기를 해왔다. 글은 오른쪽 상단에서 시작되어서 왼쪽 하단에서 마무리된다. 동양에서 낙관이 서양과 달리 왼쪽 하단에 있는 이유는 바로 글쓰기와 관련이 있다. 당시 인상주의 화가 중에는 일본화의 영향을 받아 작품 왼쪽 하단에 사인을 하는 경우가 종종 있었다.

이 그림이 마치 한 장의 스냅 사진 같고 왼쪽 하단에 사인이 있는 것에서 우리는 당시 모네를 비롯한 인상주의 화가들에게 영향을 주었던 사진과 일본화의 흔적을 본다.

모네와 카미유는 장이 세 살 되던 해인 1870년 6월 28일에 결혼했다. 이 시기 카미유와 장은 모네의 작품에 영감을 불어넣어주고 삶에 활력을 심어주는 뮤즈였다. 아래의 그림은 모네가 아르장퇴유의 교외에서 그린 카미유와 장의 모습이다. 그가 1873년에 그린 <아르장퇴유의 개양귀비가 있는 들판>은 <오찬>과 비교할 때 훨씬 우리에게 익숙한 모네 스타일이다. 인물의 윤곽은 <오찬>에 비해서 불분명해지고 원근감도 디테일이 떨어진다. 그림 전경에는 카미유가 우산을 들고 장과 함께 나란히 걷고 있다. 화폭에 그려진 하늘과 들판은 크기가 거의 비슷하다. 하늘은 밝게 채색되어 있고 들판은 색을 덧입혀 두껍게 채색하였다. 매우 부드러운 파스텔 톤을 주로 사용하였다. 화면 왼편의 양귀비꽃은 마치 공중에 떠있는 듯하다. 이 그림에서 모네는 대상에 대한 디테일보다는 색과 그 색이 주는 공간감을 표현하고자 하였다. <오찬>이 선을 통해서 공간감을 표현했다면 <아르장퇴유의 개양귀비가 있는 들판>은 색의 질감을 통해서 공간감을 나타냈다.

두 개의 시선

카미유는 18세의 나이로 25세의 모네를 만났다. 바지유는 르누아르와 마네의 모델이기도 했던 카미유를 모네에게 소개했

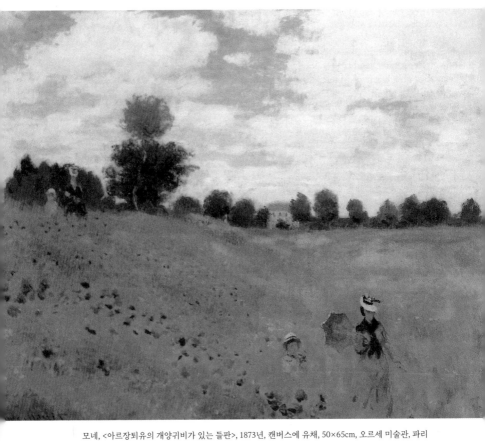

모네, <아르장퇴유의 개양귀비가 있는 들판>, 1873년, 캔버스에 유채, 50×65cm, 오르세 미술관, 파리

다. 화가와 모델로 만났지만, 모네와 카미유는 곧 사랑에 빠졌고 1867년에 아들 장을 낳았다. 모네의 아버지는 둘의 관계를 탐탁지 않게 여겼다. 카미유의 직업 때문이었다. 하지만 그녀는 모네의 동료인 바지유가 말한 것처럼 매력적이고 지적이었다. 모네의 그림 속에 등장하는 카미유는 교양과 기품이 있다.

모네가 1866년부터 1867년에 그린 <정원의 여인들>은 카미유를 향한 모네의 시선이 잘 나타나 있다. 그림에는 정원에서 꽃에 취한 네 명의 여인이 등장한다. 나뭇가지 사이로 비쳐 들어오는 햇살, 불규칙하게 어른거리는 빛에서 자연광에 대한 모네의 세밀한 관찰력을 엿볼 수 있다. 전경에는 양산을 쓴 여인이 앉아서 부케를 보고 있다. 우산을 들고 앉아 있는 모습이나 바라보는 시선이 교양 있어 보인다. 그리고 중앙 나무 뒤편으로 드레스를 입은 한 여인이 우아한 자세로 서서 꽃을 향해 손을 뻗고 있다. 그리고 화면 왼편에 부케를 들고 향을 맡고 있는 여인과 그 곁에서 또 다른 여인이 물끄러미 그 꽃을 바라보고 있다. 그림 속의 여인들은 우아하고 기품이 있고 교양 있게 묘사되었다. 화폭에 담긴 네 명의 여인은 비록 서로 다른 옷을 입고 자세도 다르지만 한 사람을 모델로 그렸다. 바로 카미유다.

카미유는 모네의 작품에 영감을 불어 넣어주고 삶에 활력을 심어주는 뮤즈였다. 모네는 카미유를 모델로 많은 그림을 그렸다. 1875년에 모네가 그린 <언덕 위의 카미유와 장>에서 카미유는 역광으로 실루엣으로만 보이지만 우아하고 기품이 있다. 카

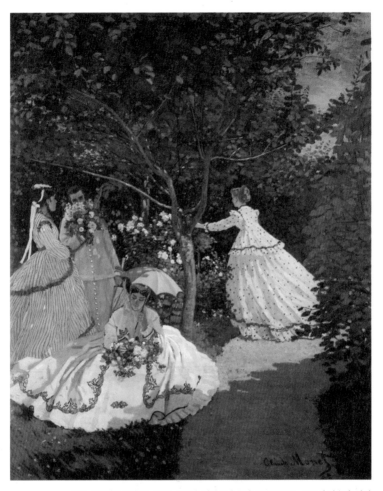

모네, <정원의 여인들>, 1866-1867년, 캔버스에 유채, 256×208cm, 오르세 미술관, 파리

미유는 파라솔을 들고 언덕 위에 서서 자신을 그리고 있는 모네를 내려다보고 있다. 그보다 앞선 1872년에 모네가 그린 <붉은 망토>는 모네를 바라보는 카미유의 시선과 카미유를 바라보는 모네의 시선이 겹쳐있다. 모네는 빨간 망토를 걸치고 밖으로 나가는 카미유를 바라보고 있다. 그리고 카미유는 그런 모네를 고개를 뒤로 젖히고 바라보고 있다. 모네와 카미유는 그렇게 서로 마주보며 사랑을 나누었다.

1868년 모네는 바지유에게 보낸 편지에서 "나는 사랑하는 사람과 함께 있어 너무 행복하다."고 말하기도 했다. 그러나 둘의 결혼 생활은 순탄하지 않았다. 당시 모네는 사회적으로 불안정한 화가 지망생이었다. 경제적인 어려움은 지속해서 모네와 카미유를 괴롭혔다. 그뿐만 아니라 카미유는 몸이 약했다. 1879년 9월 5일 모네는 아내 카미유를 저 세상으로 떠나보냈다. 둘째 아이를 임신하기 전부터 몸이 좋지 않았던 그녀는 아들 미셸을 낳고 시름시름 앓다가 32살의 젊은 나이로 세상을 떠난다.

카미유의 죽음은 모네에게 엄청난 슬픔이었다. 모네는 죽어가는 아내의 모습을 캔버스에 담았다. 사람들은 그런 모네를 이해하지 못했다. 호사가들은 이 일을 두고 많은 말들을 만들어냈다. 죽어가는 아내를 그린 이유는 무엇일까? 훗날 모네는 그때를 회상하며 이렇게 말했다.

"너무도 소중했던 한 여인이 죽음을 기다리고 있으며, 이제

죽음이 찾아왔습니다. …<중략>…. 어찌 보면 이제 막 세상을 떠나려는 사람의 마지막 이미지를 보존하고 싶은 마음은 자연스러운 발상이었습니다."

임종을 맞이하는 아내의 모습을 그린 그림에는 카미유를 향한 모네의 흔들림 없는 사랑이 표현되어 있다. 죽어가는 카미유의 얼굴은 초췌하지만 평온해 보인다. 그녀를 두른 흰 천은 모네의 슬픔을 표현한 듯 푸른 색이다. 그는 고통으로 죽어가는 아내의 모습을 애처로운 눈으로 바라보고 있다. 모네와 카미유는 앞서 소개한 1872년과 1875년의 작품에서처럼 서로를 바라보며 서로를 지지했다. 그리고 모네는 아내의 마지막 시선을 화폭에 담았다.

사랑하는 사람을 잃었을 때의 심정은 어떨까? 사랑하는 이를 잃었을 때 우리가 할 수 있는 말은 "사랑한다, 미안하다, 고맙다" 일 것이다. 모네가 그린 <카미유의 죽음>은 이러한 모네의 감정이 고스란히 담겨 있다. 자신만 바라보고 살던 아내를 위해 해줄 수 있는 일은 그녀의 마지막 모습을 그려주는 것이었다. 아내가 죽자 모네는 지인에게 다음과 같은 편지를 썼다.

"불쌍한 제 아내가 세상을 떠났습니다. 한 가지 부탁을 드려야겠습니다. 마지막으로 아내의 목에 걸어주게 저당 잡힌 메달을 찾아주십시오. 그 메달은 카미유가 지녔던 유일한 기념품이었습니다."

모네, <언덕 위의 카미유와 장>, 1875년, 캔버스에 유채, 100×81cm, 워싱턴 국립미술관, 워싱턴

모네, <붉은 망토를 두른 카미유>, 1872년, 캔버스에 유채, 100.2×80cm, 클리브랜드 미술관, 클리브랜드

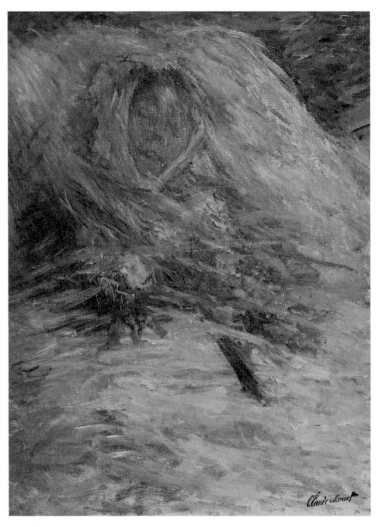

모네, <카미유의 죽음>, 1879년, 캔버스에 유채, 90×68cm, 오르세 미술관, 파리

고생하다가 세상을 떠난 아내에 대한 미안함이 절절히 담겨 있는 편지다. 그리고 그런 자신을 묵묵히 응원해 준 아내에 대한 고마움과 사랑을 그녀의 품에 꽃을 안김으로써 표현하고 있다.

1886년에 모네는 두 점의 <파라솔을 든 여인의 모습>을 그렸다. 모델은 두 번째 부인인 알리스Alice Hoschedé의 수잔으로 알려져 있다. 하지만 화폭에 담긴 여인에게서 카미유의 흔적이 보인다. 카미유에 대한 그리움이 담겨 있는 것 같다. 이 두 작품에는 시선이 보이지 않는 것이 흥미롭다. 자신을 더 바라보지 못하는 카미유, 그리고 그런 카미유에 대한 그리움을 이렇게 표현한 것이 아닐까? 그가 그린 시선이 없는 파라솔을 든 여인의 모습이 애잔하게 보이는 것도 그 이유 때문이다.

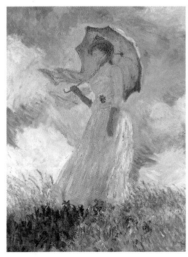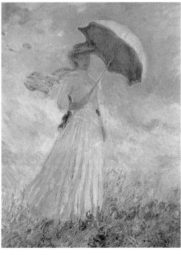

모네, <파라솔을 든 여인>, 1886, 캔버스에 유채, 131×86cm, 오르세 미술관, 파리
모네, <파라솔을 든 여인 >, 1886년, 캔버스에 유채, 131×88cm, 오르세 미술관, 파리

자신의 예술성을
대중화하다

카미유의 죽음으로 인한 상실감에 모네는 하루하루가 힘들었다. 자신을 위로하던 친구들에게 자신이 고통 속에 있음을 이야기하였다. 한동안 실의에 빠져 아무것도 하지 못하고 먹먹하게 지냈다. 밖으로 나갈 기력도 없었다. 하지만 집세가 밀려 쫓겨나가야 할 처지에 놓이자 그는 붓을 다시 잡았다. 그에게는 돌봐야 할 두 명의 아이가 있었다. 그는 방문을 걸어 잠그고 주로 실내에서 정물화를 그렸다. 사람들이 정물화를 좋아한 것도 이유였지만, 밖으로 나가 사람들을 만날 용기가 없었기 때문이다.

그는 사람들에게 팔릴 만한 정물화를 그리면서 이전에 끝내지 못한 작품들을 마무리했다. 그림은 그에게 유일한 위로였다. 또한 모네가 그림을 그리는 것을 카미유는 늘 보고 싶어 했다.

모네, <해바라기>, 1880년, 캔버스에 유채, 101×81.5cm, 메트로폴리탄 미술관, 뉴욕

카미유는 생전에 모네가 그림을 그리는 모습을 뒤에서 바라보곤 했다. 그리고 모네가 그림을 완성하면, 아이처럼 좋아했다. 캔버스 앞에 앉아 있으면 카미유의 눈길과 숨결이 느껴졌다. 그림은 둘을 다시 하나로 이어주었다. 그렇게 해서 그림은 그리움이 되었다.

카미유를 떠나 보내고 난 세상은 전과 달랐다. 그림도 그랬다. 이전의 그림이 화가가 대상에서 느끼는 객관적인 감정이라면 1879년 이후에 그린 그림은 대상에 대한 화가의 주관적 감성이 더 묻어난다. 1879년의 겨울은 유난히 추웠다. 이때 그린 베퇴유의 풍경은 모네의 마음처럼 유난히 쓸쓸하다. 아내를 잃은 상실

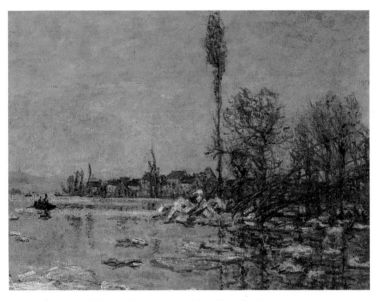

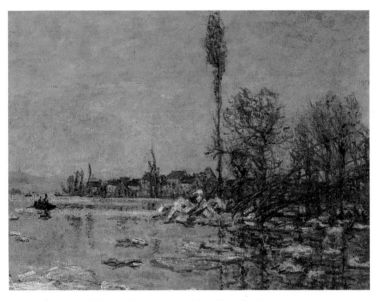

모네, <유빙>, 1880년, 캔버스에 유채, 68×90cm, 굴벤키안 미술관, 리스본

감이 그 추운 풍경에 더해졌기 때문일 것이다. 그의 거친 붓질에서 우리는 이 시기 모네가 얼마나 힘들었는지를 엿보게 된다. 슬픔을 붓으로 극복하고자 했던 그는 열심히 그렸다.

그런데 아이러니하게도 이 힘든 시기는 역설적으로 모네를 모네가 되게 하는 중요한 시기이기도 하였다. 가장인 그는 남은 두 아이들을 돌봐야 했다. 설상가상으로 집세가 밀려서 집에서도 나가야 했다. 무엇인가 해야 했다. 바로 그 시기에 조르주 프티Georges Petit, 1856-1920를 만난다. 그는 모네에게 부르주아들이 좋아할 만한 그림을 그리라고 제안했고 모네는 그 제안을 받아들였다. 그러면서 모네는 동료 인상주의자들과 구별된 자신만의 감성을 개발하게 된다.

아방가르드, 기존 것에 대한 부정 등은 모네를 나타내는 말들이다. 모네는 초기부터 화단의 주목을 받았고 사람들에게 인정받았지만 안락함을 버리고 새로운 모험을 선택한다. 그리고 그 선택은 인상주의의 서막이 되었다. 하지만 그는 대중의 요구와 동떨어진 자신만의 세계를 주장하지 않았다. 그는 대중보다는 한발 앞서 있었지만 동시에 대중의 필요도 알고 있었다. 1879년 베퇴유에서 추운 겨울을 보내는 동안 모네는 비로소 그 접점을 찾았다. 그것은 적절하게 대중의 기호에 맞추면서도 자신의 예술성을 유지하는 것이었다. 그리고 모네적인 감성에 젖어든 대중의 눈을 조금씩 고양하는 것이었다.

모네가 1880년에 라방꾸Lavancourt에서 센 강을 그린 두

작품은 모네의 변화를 잘 보여준다. <라방꾸의 일몰Sunset at Lavancour>과 <라방꾸에서 바라본 센 강The Seine at Lavancourt>은 같은 장소에서 그렸다. 전자는 모네적인 감성이 묻어난다. 그런데 <라방꾸에서 바라본 센 강>은 <라방꾸의 일몰>보다 훨씬 디테일이 뛰어나며 빛도 안정적이다. 이전 것에 비해 형태가 더 분명하고 색채도 부드럽다. 전자가 아방가르드적이라면 후자는 훨씬 파리의 중산층의 구미에 맞는 것처럼 보인다. 1880년에 모네는 이 두 작품을 살롱에 출품했다. 1870년에 마지막으로 출품한 이래로 10년 만에 다시 살롱에 등장한 것이다. 모네는 프랑스 미술 평론가인 테오도르 뒤레Théodore Duret에게 <라방꾸의 일몰>은 살롱에서 거부당할 것이고 <라방꾸에서 바라본 센 강>심사위원들에게 받아들여질 것이라고 말했다. 모네의 예상은 맞았다.

하지만 대가도 컸다. 모네가 살롱전에 다시 출품한 것을 두고 인상주의 화가들의 의견이 분분했다. 피사로Pissarro는 카유보트Caillebotte에게 모네가 인상주의 그룹에 다시는 발을 붙이지 못하도록 하자고 말할 정도로 모네의 변신을 못마땅해했다. 1880년 1월 <르 골루아le Gaulois> 지는 이러한 모네의 변신을 '인상주의의 죽음'이라는 부고를 내어서 비꼬기도 했다.

"인상주의자들은 모네를 잃어버려 비탄에 빠졌다. 모네의 장례식은 5월 1일 오전 10시에 카바넬의 화랑 안에 있는 '팔라스

드 인더스트리Palas de L'Industrie' 채플에서 치러진다."

　　대중의 요구와 예술성의 추구는 양날의 검과 같다. 하지만 모
네는 서로 다른 이 두 개의 축을 적절하게 줄타기하면서 자신의
예술성을 대중화했다. 그리고 이러한 변화는 모네에게 가장 익
숙했던 주제인 풍경에서 꽃을 피운다. 아내의 죽음과 경제적인
어려움 그리고 사람들의 오해… 모네에게는 힘든 시기였다. 하
지만 모네는 주저앉지 않았다. 어려움이 오면 올수록 붓을 들고
그리고 또 그렸다. 한쪽 문이 막히면 다른 쪽 문이 열리는 법이
다. 경제적으로 어려워진 모네는 대중의 요구에 귀를 기울이게
되었다. 그 결과 자신의 예술성을 유지하면서도 대중이 좋아할
만한 화풍을 개발하게 된다.

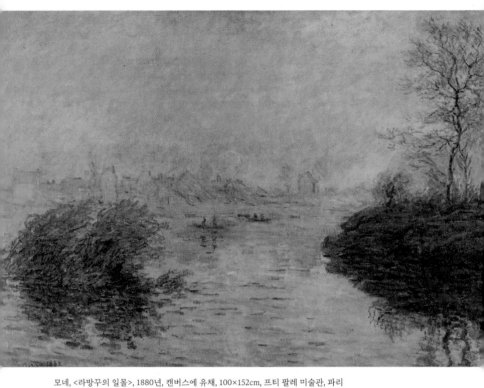

모네, <라방꾸의 일몰>, 1880년, 캔버스에 유채, 100×152cm, 프티 팔레 미술관, 파리

모네, <라방꾸에서 바라본 센 강>, 1880, 캔버스에 유채, 100×150cm, 달라스 미술관, 달라스

Claude Monet, The Life Coach

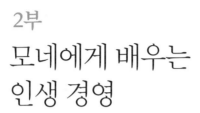

2부

모네에게 배우는
인생 경영

인생을 살다 보면 수많은 난관에 부딪히게 된다. 인생에 있어서 시련은 피할 수 없다. 시련은 늘 우리 앞에 다가온다. 그런데 시련은 그것을 어떻게 대하는가에 따라 기회가 되기도 한다.

모네는 시련 속에서 더 강해지는 법을 배웠다. 초라한 걸음이지만 묵묵히 자신이 걸어야 할 길을 걸어갔다. 이러한 모네의 모습을 본 모파상은 "모네는 화가가 아니라 사냥꾼과 같았다."라고 말할 정도였다. 모네는 그림을 그리고 또 그렸다. 그렇게 매일 캔버스를 들고 바다에 나가 그렸던 그 꾸준한 발걸음이 모네를 만들었다.

꾸준함은
재능보다 위대하다

모네가 살롱에 작품을 출품하자 인상주의자들은 반발했다. 살롱의 권위주의적이고 전통적인 방식과 구별된 새로운 것을 추구한 인상주의자들은 모네의 변신을 못마땅해 했다. 에드가 드가Edgar De Gas는 모네를 향해 '머저리'라고 할 정도로 분노했다. 모네는 동료들의 비난에도 불구하고 여전히 자신을 인상주의자의 일원으로 여겼고 그리고 인상주의자로 남을 것이라고 말했다.

모네가 1882년에 그린 두 개의 <바랑주빌의 세관Customs House at Varengeville>은 이 시기 모네의 심정을 대변하고 있는 듯하다. 해안의 절벽 위로 집 한 채가 우뚝 서있다. 129쪽에 실린 <바랑주빌의 세관>에서는 고독한 집 한 채가 마치 사랑하는 이가 먼 바다에서 돌아오기를 고대하는 망부석과 같다. 집은 바다를

바라보며 우뚝 서있다. 오지 않을 남편을 애절하게 기다리는 아내의 모습보다는 바람에 쓰러질 것 같으면서도 강인하게 서있다는 느낌을 준다. 그리고 130쪽에 실린 <바랑주빌의 세관>에서 절벽 위에 서 있는 집 한 채는 마치 갑판에 서서 배를 인도하는 선장처럼 당당하다. 사람들의 비난에도 아랑곳하지 않고 자신의 길을 걸어가겠다는 것처럼 위풍당당하다. 그리고 같은 해에 그린 <바랑주빌의 해변The Beach at Varengeville>에서는 동료들의 몰이해, 비평가들의 비난 속에 고독한 길을 걸어가는 모네의 모습이 보인다.

　모든 인상주의자들이 모네의 변신을 비난한 것은 아니었다. 르누아르는 오히려 모네를 격려하고 지지하였다. 르누아르는 모

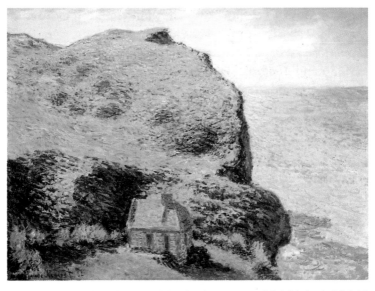

모네, <바랑주빌의 세관>, 1882년, 캔버스에 유채, 81.3×60.3cm, 필라델피아 미술관, 필라델피아

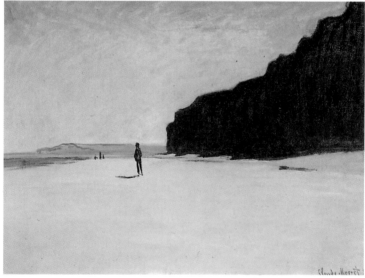

모네, <바랑주빌의 세관>, 1882년, 캔버스에 유채, 81.3×60.3cm, 필라델피아 미술관, 필라델피아
모네, <바랑주빌의 해변>, 1882년, 캔버스에 유채, 60×81cm, 개인 소장

네가 어려운 시기를 지낼 때마다 모네에게 힘을 주었다. 모네의 주변에는 그의 진정성을 알고 격려해 주는 동료들이 있었다. 바지유는 모네의 경제적인 어려움을 해결하기 위해 전쟁에 참전하면서 부친에게 모네의 작품을 사줄 것을 부탁하기도 했다. 르누아르는 모네가 동료들의 비난을 받을 때, 그와 함께 그림 여행을 떠났다. 이 친구들이 없었다면 어쩌면 오늘날 우리가 아는 모네가 없었을지도 모른다.

상황이 어려울수록 모네는 더 그림에 매달렸다. 이 시기 그가 풍경화에 집중한 것은 중요한 의미가 있다. 모네는 풍경화에 익숙했다. 그는 어린 시절 르아브르에서 바다 풍경을 보면서 화가로서의 꿈을 키웠다. 그는 자신을 화가의 길로 이끌었던 풍경을 화폭에 담았다. 베테유와 르아브르 그리고 생 아드레스Saint-Adress 그리고 그가 마지막까지 거주했던 지베르니에서 그는 풍경화를 그리고 또 그렸다.

1880년 4월 30일 모네를 인터뷰한 <라 비 모더너La Vie Moderne> 잡지의 에밀 타부우르Emil Taboureux는 이렇게 글을 썼다.

"작업실을 보여달라고 하자 모네는 '나에게 작업실은 따로 없습니다. 나는 화가들이 좁은 방에 앉아서 문을 걸어 잠근 채 작업하는 것을 이해할 수 없습니다.' 그리고 그는 나를 밖으로 데리고 나가 센 강을 보여주면서 '이곳이 내 작업실입니다'라고 말했다."

환경이 어려울수록 모네는 그림에 매달렸다. 자기 연민에 빠지지 않고 자신을 연마하였다. 그림만이 모든 것을 설명해 줄 거라고 생각했다.

테오도르 뒤레는 이 시기 모네의 모습을 회고하며 다음과 같이 말하였다.

> "모네는 늘 캔버스를 들고 다녔다. 연필이나 크레용으로 밑그림을 그리지 않았다. 모네는 현장에서 텅 빈 캔버스 위에 직접 붓을 들고 그림을 그렸다. 붓질을 몇 번만 할 때가 있었다. 그러면 그는 다음날 다시 캔버스를 들고 같은 자리에 와서 채색을 하고, 또 그 다음 날 다시 채색하면서 그림을 완성하였다."

뒤레의 말처럼 모네의 강점은 현장성에 있다. 그 현장성이란 단지 눈에 보이는 그대로를 묘사하는 것이 아니라 작가의 눈에 비쳐진 대상을 그리는 것이다.

이 시기 에트르타에서 모네를 만난 소설가 모파상Guy de Maupassant은 그때의 소회를 이렇게 남겼다.

> "모네는 화가가 아니라 사냥꾼이었다. …그는 시시각각 변하는 하늘의 상태에 따라 캔버스들을 가지고 가거나 두고 다녔다. 태양과 그림자를 주시하면서 기다렸다. 몇 차례의 붓질로 수직으로 쏟아지는 햇살이나 떠가는 구름을 포착했고 그것을 재

빨리 캔버스에 옮겼다. 이런 식으로 모네는 하얀 암석 위에 눈부신 폭포가 쏟아지는 모습을 그렸다. 그는 빛의 폭포를 노란색의 홍수로 표현했는데, 그 색 처리가 눈이 부실 정도로 빛을 발하는 놀라우면서도 순간적인 효과를 발해서 묘한 기분이 들었다. 어떤 경우에는 바다에 몰아치는 폭풍우를 포착해서 캔버스에 던져 놓은 것 같았다. 그가 그린 그것은 정말 비였다. 쏟아지는 폭우 속에서 분간하기도 힘든 파도, 암초 그리고 하늘에 구멍이라도 뚫린 것처럼 내리는 비였다."

인생을 살다 보면 수많은 난관에 부딪히게 된다. 인생에 있어서 시련은 피할 수 없다. 그런데 시련은 그것을 어떻게 대하는가에 따라 기회가 되기도 한다. 모네는 시련이 왔을 때 주저하지 않았다. 오히려 시련 속에서 더 강해지는 법을 배웠다. 그것은 그가 걸어왔던 그리고 걸어가야 할 길을 묵묵히 걸어가는 것이었다. 이 시기 모네가 그린 것은 어릴 적부터 그를 사로잡은 바다 풍경이었다. 그는 그의 출발점이었던 바다 풍경을 그리고 또 그리면서 화가로서의 자신의 소명을 확인하였다. 그렇게 매일 캔버스를 들고 바다에 나가 그렸던 그 꾸준한 발걸음이 오늘날 모네를 만들었다.

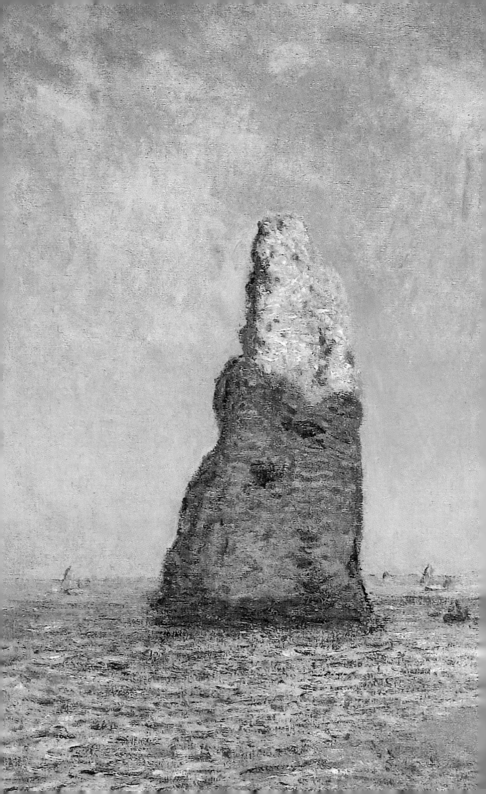

모네, <바늘바위와 에토르타의 팔레즈 다발>, 1885년, 캔버스에 유채, 65×81cm, 클라크 박물관, 매사추세스

예술적 영감은
어떻게 오는가?

알버트 아인슈타인Albert Einstein 은 "가장 좋은 아이디어를 얻으려면 가능한 한 많은 아이디어를 생각해야 한다."고 말했다. 새로운 아이디어는 그냥 만들어지지 않는다. 아이디어의 질은 아이디어의 양에서 나온다. 단 한 번의 번뜩이는 아이디어로 성공할 수 없다. 에디슨의 말처럼 좋은 아이디어는 매일 만들어지는 일정량의 아이디어의 결과물이다. 예술 작품도 그렇다. 예술은 영감이 필요하지만 그것은 번뜩이는 섬광처럼 어느 날 갑자기 오지 않는다. 예술적 영감은 오랜 시간 걸쳐 축적된 외부 자극과 노력에서 온다.

대상을 바라보는 모네의 시각은 당대의 인상주의 화가들과 달랐다. 그의 직관력은 오랜 훈련에서 나온 것이다. 모네는 산책

과 여행을 통해서 새로운 아이디어를 공급받았다. 19세기는 혁신의 시대였다. 그리고 모네는 그 변화의 흐름을 독서를 통해서 파악하고 자신의 화폭에 그 변화하는 시대를 담아내고자 했다. 그의 작품 속에서 19세기의 낭만주의적 정서를 쉽게 발견할 수 있는 것도 시대에 대한 민감성 때문이었다. <인상: 해돋이>에서 보듯이 그는 혁신의 아이콘이었다.

이 시기 모네는 브르타뉴 해안에 머물면서 작업하였다. 지중해가 부드럽다면, 브르타뉴는 거칠고 원시적인 풍경을 모네에게 제공하였다. <벨일 해안의 폭풍>의 바다는 하얀색이 대부분이다. 거칠게 밀려오는 파도에 바위는 금세 가라앉을 듯이 위태롭다. <코통 항의 피라미드The 'Pyramids' at Port-Coton>에서 모네는 짙은 푸른색과 흰색을 사용해서 검은 바위에 부딪치는 파도를 무거운 색채로 묘사하였다. 바위는 쉬지 않고 몰아치는 파도에 맞서 힘겹게 서있다. 모네가 벨일 해안을 주제로 그린 그림들을 보면 고갱이나 고흐와 같은 후기 인상주의 작가들의 감성이 느껴진다. 초기의 평온하고 안정적인 구도와 색채를 거부하고 형태는 점차로 단순화되고 붓질은 거칠어졌다. 모네는 자신이 바라보는 대상에 감정을 이입하였다. 이전과 같이 대상에 대한 잔잔한 감상에 머물지 않았다. 시도는 성공적이었다.

당시 파리는 혁신의 중심지였다. 새로운 사상과 시도들이 넘쳐났다. 이 시기 제작된 모네의 작품들은 시대적 풍조와 잘 맞았다. 과거 모네에 부정적이었던 비평가들도 모네의 작품을 높이

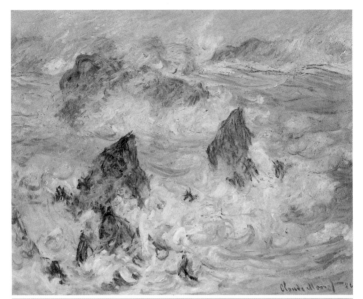

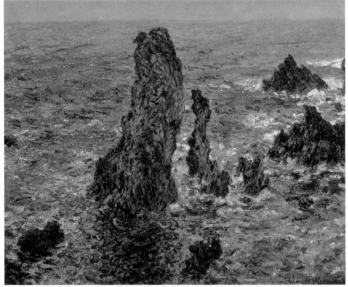

모네, <벨일 해안의 폭풍>, 1886년, 캔버스에 유채, 65×81.5cm, 오르세 미술관, 파리
모네, <코퉁 항의 피라미드>, 1886년, 캔버스에 유채, 65×81cm, 푸쉬킨 미술관, 모스크바

평가하기 시작했다. 모네의 작품을 찾는 사람들도 많아졌다. 이때 모네는 1874년도에 <인상: 해돋이>에서 그랬던 것처럼 또 다른 변화를 시도한다. 그는 당시 인상주의 화가들의 주 활동 무대였던 파리를 떠나 프랑스 남부 해안가를 여행한다. 모네는 이 시기에 가장 많이 여행했다. 한 번 떠나면 2~3개월이었다. 이 기간 모네는 주로 해안가 풍경을 그렸다. 모네가 해안가 풍경에 매료된 것은 노르망디 해안의 풍경을 보고 자랐기 때문이다. 그는 10년 넘게 바닷가의 풍경을 화폭에 담았다. 훗날 파리에 정착하면서 센 강의 풍경을 담았지만 매너리즘에 빠져 있다고 느꼈다. 어린 시절 익숙했던 풍경으로 돌아가 초심을 회복하고자 하였다. 1880년대에 그의 작품들을 보면 주제가 동일하다. 마치 자신의 예술적 성취들을 회고하듯 익숙한 주제를 그리고 또 그렸다. 이시기 그는 해안가 협곡에 매료되었다.

　이 시기에 오면 인상주의는 더 이상 사람들에게 새로운 것이 아니었다. 너도 나도 밝은 채색, 야외에서의 작업Plein-air painting, 거친 붓질을 사용하였다. 이 시기 대부분의 그림은 파리의 풍경이었다. 파리는 인상주의자들 작품의 주요 소재였다. 당시 파리는 변화 그 자체였고 유럽인이 선망하는 곳이었다. 과거 화가들이 예술적 영감을 얻기 위해서 이탈리아로 여행을 떠났던 것처럼, 이 시기 많은 화가들은 파리로 몰려들었다. 모네 역시 파리에 매료되었고 파리를 화폭에 담으며 자신의 예술적 감성을 발전시켰다.

1880년대 후반, 인상주의에 대한 대중의 관심은 시들어졌다. 1888년 8번째 전시회로 인상주의자들의 작품 전시도 막을 내렸다. 혈기왕성했던 화가들도 40대 중반에 들어섰다. 변화보다는 안정을 선택하는 시기였다. 모네는 변화해야 한다고 느꼈다. 모네의 DNA 가운데 하나가 변화에 대한 갈망이다. 실제로 이 시기에 새로운 시도를 하는 작은 그룹들이 생기기 시작하였다. 마치 모네를 비롯한 인상주의 동료들이 그랬던 것처럼. 1880년대 후반과 1890년대에 신인상주의 혹은 후기인상주의라 부르는 시도들이다.

변화의 필요성을 느낀 모네는 파리를 뒤로 하고 여행을 떠난다. 모네는 르누아르와 함께 프랑스 남부 해안가를 함께 여행하면서 그림을 그렸다. 이 여행을 통해 모네는 대상을 바라보고 표현하는 새로운 방식을 발견하였다. 이 시기 모네가 그린 해안의 협곡과 같은 그림들은 40대가 그린 것이라고 믿을 수 없을 정도로 대담하고 혁신적이었다. 색을 통해서 형체를 묘사하고 형태는 단순화했다. 익숙지 않은 풍경을 그린다는 것은 더 많은 집중을 요구한다. 그는 그가 이전에 그렸던 센 강의 풍경과는 다른 방식으로 남부 해안의 협곡을 화폭에 담았다. 어둠과 밝음을 통해서 그림에 깊이를 표현했던 이전과 달리 색의 대비를 통해서 깊이를 표현하였다. 1885년 1월부터 3월까지 3개월간 그는 30점 넘게 작품을 제작하였다. 같은 풍경을 다양한 방식으로 화폭에 담아내면서 자신만의 예술적 감성을 발견하고자 하였다. 그

모네, <크뢰즈 계곡>, 1889년, 캔버스에 유채, 67.3×92cm, 개인 소장
모네, <크뢰즈 계곡, 햇빛 효과>, 1889년, 캔버스에 유채, 65×92cm, 보스턴 미술관, 보스턴

의 연작 시리즈는 이러한 모네의 노력들의 의도치 않은 결과다. <건초더미>나 <수련> 연작에서 보는 것과 같이 동일한 풍경을 반복해서 그린 것도 이러한 노력의 결과물이다.

　인상주의자들은 새로운 시도라는 면에서 유니크했다. 그들은 자신의 독창성을 유지하는데 게으르지 않았다. 모네가 주목받은 이유도 모네의 그림에 그만의 감성을 담았기 때문이다. 그 감성은 끊임없이 변화를 시도했던 결과다. 같은 풍경을 서로 다른 방법으로 묘사하려던 시도는 모네를 단지 인상주의 화가들 가운데 한 명이 아닌 인상주의를 대표하는 화가로 만들었다.

모네, <보르디게라>, 1884년, 캔버스에 유채, 65×80.8cm, 시카고 미술관, 시카고
모네, <라 살리에서 본 앙티브>, 1884년, 캔버스에 유채, 73.3×92cm, 톨레도 미술관, 톨레도

멈출 것인가,
도전할 것인가?

모네의 작품은 완성형이 아니라 진행형이었다. 모네는 지독한 연습 벌레였다. 모네는 눈만 있지 않았다. 그 눈이 본 것을 담아내는 손이 있었다. 인상주의의 그림은 야외와 현장에서 그림을 그린 것으로 잘 알려져 있다. 하지만 모네는 현장에서 그림을 완성하지 않았다. 모네는 현장에서 기초 작업을 하고 화실로 와서 계속 수정해가면서 작품을 완성했다.

1890년 10월 7일 모네는 훗날 자신의 전기 작가가 될 구스타프 제프리에게 다음과 같이 편지를 썼다.

"나는 하나의 대상을 다양하게 표현하는 새로운 방법들을 시도하고 있습니다. 하지만 해가 짧아서 그것을 다 화폭에 담아

낼 수가 없습니다. 그 변화하는 속도를 담아내기에는 내 작업 속도가 너무 늦다는 사실이 나를 좌절케 합니다. 내가 원하는 것을 얻으려면 더 많은 노력을 기울여야 합니다. 그러나 나는 내가 발전하고 있다는 사실에 가슴이 뜁니다."

이미 명성을 얻은 50대 화가의 말이라고 하기에는 너무 겸손하다.

모네는 새로운 모티브motifs를 찾아 다녔다. 베니스, 오슬로, 런던과 브리타뉴프랑스 북서부에 위치. 고갱과 베르나르가 활동했던 곳를 여행하였나. 모티브와 효과는 모네의 그림에 있어서 아주 중요한 역할을 했다. 새로운 모티브를 발견하면 그것을 표현해 내는 새로운 방법을 계속 추구하였다. 일단 하나의 모티브에 사로잡히면 동일한 주제를 반복해서 그렸다. 이 시기 모네는 <지베르니의 개양귀비꽃>을 25점, <건초더미> 25점, <크뢰즈 계곡> 10점, <포플러 나무> 24점, <루엥 성당> 40점, <센 강의 아침> 19점, <영국의 국회 의사당> 12점을 그렸다.

모네는 그림이 마음에 들지 않으면 과감하게 불태워 버렸다. 하루에 30점이 넘는 <수련>을 없애기도 하였다. 모네는 자신이 원하는 그림이 나올 때까지 멈추지 않았다. 새로운 것을 시도하면 실패도 한다. 하지만 그 시도는 결국 더 좋은 결과를 만들어낸다. 실패는 패배가 아니라 기회이다. 모네는 수많은 실패 속에서 새로운 기회를 만들어 나갔다.

그는 시간의 흐름에 따라, 계절에 따라, 날씨에 따라 대상이 어떻게 달라지는가를 화폭에 담기 위해서 동일한 주제를 수십 번 그렸다. 연작이라는 형식에서 대상의 중요성은 사라진다. 모네의 연작 시리즈에서 형태에 대한 강조가 약화되는 것도 이러한 이유에서였다. 모네는 들판에 놓인 건초더미가 시간에 따라, 빛의 변화에 따라 달라지는 것을 흥미롭게 바라보았다. 그리고 시시각각 변화하는 건초더미의 모습을 화폭에 담았다. 미학적인 관점 외에도 주제라는 측면에서 이러한 시도는 중요한 의미가 있다. 같은 주제를 연속적으로 그리는 것은 오늘날에는 보편적인 일이다. 하지만 모네가 <건초더미> 시리즈를 그릴 때만 해도 연작은 획기적이었다. 모네가 그린 <건초더미> 25점의 작품을 보면 대개 한두 개의 건초더미가 있다. 그러나 조금 더 주의 깊게 바라보면 단순해 보이는 그림이 기하학적으로 정교하게 배치되어 있다. 들판은 화면의 반을 차지하고 있으며 언덕과 하늘은 각각 화면의 4분의 1로 안정감을 준다. 1880년대 들어와서 모네는 새로운 영감을 얻기 위하여 많은 곳을 여행하였다. 그런데 연작 시리즈에 몰입하자 주제는 더 이상 중요하지 않았다. 주제는 어디에나 있었다. 주변에 있는 모든 것이 주제가 될 수 있었다. 새로운 것을 찾기 위해서 여행을 떠날 필요가 없었다. 형태보다는 색채가 중요했다. 모네의 이런 시도는 훗날 추상주의의 기원이 되었다.[37]

<건초더미> 시리즈는 성공적이었다. 1891년 5월 4일부터 18

일까지 뒤랑-뤼엘의 화실에서 15점이 전시되었다. 그의 작품을 본 사람들의 호평이 끊이지 않았다. 피사로Pissarro는 모네의 <건초더미> 시리즈를 보고 다음과 같이 말하였다.

"너무도 완전한 작품들이다. … 색채는 강렬하기 보다는 오히려 아름답다는 인상을 준다. 그림이 흔들리는 것처럼 보이지만 너무도 좋은 작품이다. 진정으로 위대한 대가의 작품이다."[38]

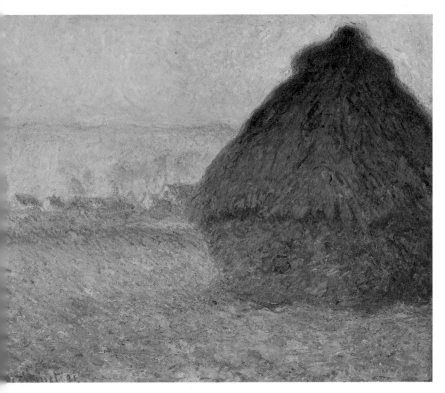

모네, <건초더미, 해질녘>, 1891년, 캔버스에 유채, 73.3×92.7cm, 보스턴 미술관, 보스턴

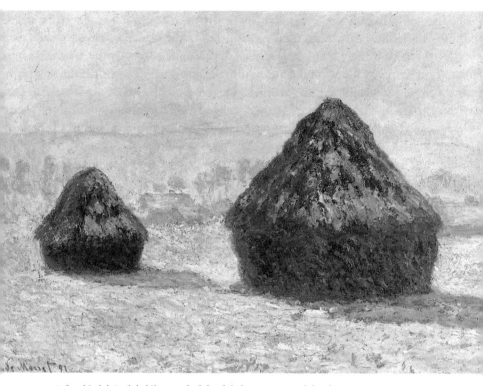

모네, <건초더미, 눈 내린 아침>, 1891년, 캔버스에 유채, 91.65×100cm, 개인 소장

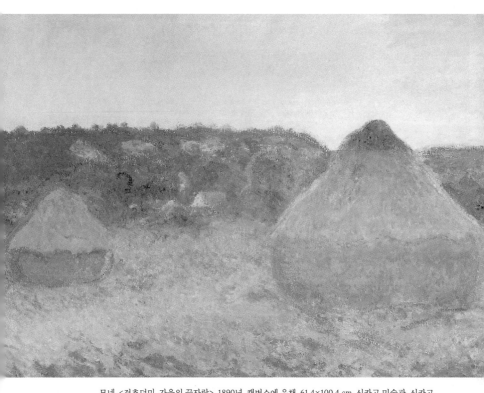

모네, <건초더미, 가을의 끝자락>, 1890년, 캔버스에 유채, 61.4×100.4 cm, 시카고 미술관, 시카고

모네를 만든
친구들

인상주의자들은 우정을 쌓아가며 서로의 예술 세계에 영향을 주었다. 안정된 삶을 포기하고 가난한 화가의 길로 들어선 이들은 서로를 격려하였다. 경제적으로 여유가 있던 화가들은 그렇지 못한 친구들을 도와주었다. 당시 경제적으로 어려웠던 모네는 바지유의 도움으로 그의 그림을 그렸다. 당시 젊은 화가들은 바티뇰에서 마네와 바지유의 화실 그리고 카페에서 서로의 그림에 대해서 생각을 나누면서 자신들을 향상시켰다.

아이디어를 공유하였으며, 자기 생각을 수정하는데 주저하지 않았다. 화가와 소설가, 예술평론가, 저널리스트들이 함께 모여 이야기하면서 시너지를 경험하였다. 이러한 개방과 공유의 정신은 인상주의가 새로운 장르를 형성하는데 결정적인 역할을 한

다. 이들은 서로의 생각을 나누면서 하나 더하기 하나가 둘이 아니라 열이 될 수 있음을 발견하였다. 이들은 혁신의 아이콘이었다. 새로운 것을 받아들이는 데 주저하지 않았다. 사진기와 일본 판화가 던져준 시간의 평면성, 이미지의 단순성, 강렬한 색채를 적극 수용했다. 그러면서도 그들은 자신의 독창성을 유지하였다. 다른 화가들과 구별되려는 노력을 게을리 하지 않았다. 각각의 화풍이 다르고 주제도 달랐다. 우리가 인상주의라 부르지만 이들의 공통점을 찾기가 쉽지 않은 이유가 여기에 있다.

르누아르와 바지유

르누아르는 모네보다 한 살 아래로 가난한 재단사의 아들이다. 르누아르는 1841년 2월 25일 리모주Limoges, Haute-Vienne에서 일곱 남매 가운데 여섯째로 태어났다.[39] 르누아르의 부모님은 아들의 재능을 지지했다. 하지만 경제적인 어려움으로 인해 르누아르는 13세에 도자기 회사에 견습공으로 들어가 도자기에 그림을 그리는 일을 한다. 재능을 알아본 도자기 회사의 주인은 르누아르의 부모에게 연락해 르누아르가 미술학교인 에꼴 데 보자르École des Beaux-Arts에서 수업을 받게 한다. 에꼴 데 보자르는 당시 화가를 지망하는 사람들은 누구나 거쳐야 했던 곳이었다. 르누아르는 그곳에서 본격적으로 그림 수업을 받았다.[40] 1862년 르누아르는 샤를 글레르 화실에서 그림 수업을 계속하였다.

르누아르는 마음이 따뜻한 사람이었다. 모네가 낙담하거나

경제적으로 어려움에 처할 때마다 자신도 어려운 처지임에도 모네를 돕고자 애썼다. 훗날 피사로가 모네의 변절을 이야기하면서 인상주의 화가들 전시회에 더 이상 발을 붙이지 못하게 할 때에, 모네를 지지하여 함께 작품활동을 할 수 있게 하였다. 또한 모네가 새로운 모티브를 찾기 위해 몸부림 칠 때 르누아르는 그와 함께 프랑스 남부 지역을 여행하며 그림을 그리기도 하였다.

바지유는 몽펠리에Montpellier 출신의 중산층 개신교 집안에서 태어났다. 부모는 그가 의사가 되기를 바랐지만 그는 그림을 그렸다. 파리에 도착한 바지유는 샤를 글레르 화실에서 그림을 배웠는데 이곳에서 르누와르, 시슬리 그리고 모네를 만난다. 유복한 가정에 태어난 그는 당시 어려움을 겪었던 모네와 동료 화가들을 도왔다. 일부러 큰 화실을 빌려 모네와 르누아르에게 공간을 빌려주었고, 모네가 경제적으로 어려울 때 모네의 작품을 구입하기도 했다. 모네의 <정원의 여인들>이 살롱전에서 낙선하자 낙망한 모네를 격려하기 위해 그 그림을 2,500프랑에 구입하기도 했다. 이 그림을 구입하면서 바지유가 모네에게 보낸 편지를 보면 그가 얼마나 모네의 자존심을 상하지 않게 도우려 했는지 엿볼 수 있다.

"나는 내가 산 <정원이 여인들>의 진가를 어느 누구보다 잘 알고 있어. 자네에게 더 많은 돈을 지불하지 못해서 미안하게 생각한다네."[41]

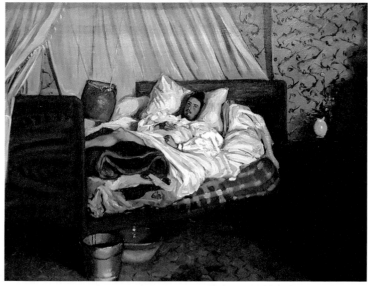

르누아르, <선상의 파티>, 1880-1881년, 캔버스에 유채, 130×173cm, 필립스컬렉션, 워싱턴 DC
바지유, <임시 야전병원>, 1865년, 캔버스에 유채, 47×62cm, 오르세 미술관, 파리

바지유가 그린 <임시 야전병원>은 모네가 퐁텐블루 숲 길에서 그림을 그리다 사고로 다리를 다치자, 그를 근처 여인숙으로 데리고가 침대에 눕혀놓고 임시로 치료하는 장면을 묘사한 것이다. 부운 다리 위로 천정에 오크통이 매달려있다. 오크통 바닥에 뚫린 작은 구멍 사이로 통 안의 물이 모네의 다리 위로 떨어진다. 붓기를 빼기 위해서 냉찜질을 하려는 것 같다. 침대 밑으로는 양동이와 큰 대야가 놓여있다. 누워 있는 모네를 그리는 바지유와 그런 그를 바라보는 모네의 상기된 표정이 재미있다.

마네

마네Edouard Manet는 모네의 스승이자 동료이며 후원자다. 그는 모네가 경제적으로 어려울 때 모네의 작품을 사주기도 했다. 모네가 1866년에 그린 <풀밭 위의 점심>은 마네의 <풀밭 위의 점심>에서 영감을 받은 것이다. 이 그림은 마네에 대한 존경심의 표현이다. 마네가 1863년에 살롱에 출품한 <풀밭 위의 점심>은 당시 화단에 큰 반향을 일으켰다. 당시 비평가들은 벌거벗은 여체의 음란한 묘사와 서투르게 그린 듯한 풍경 묘사의 화법에 대해서 혹독하게 비평했다. 이 그림은 기본적으로 라파엘로가 쓴 구성법을 사용하였다. 벌거벗은 여체의 대담성은 티치아노Vecellio Tiziano의 <전원의 음악회>를 패러디했다. 비평가들은 마네의 구성법보다는 옷을 입은 남자들을 통해서 보여지는 당시 부르주아 계층을 향한 고발에 관심이 있었다. 마네는 이 그림을 통하여 전

통적인 역사화나 신화적인 주제를 거부하고 도발적인 화법을 의도적으로 구사해 당시 부르주아 계층의 어두운 면을 고발하고자 하였다. 그런데 모네의 그림에는 그런 문제의식이 나타나지 않는다. 단지 숲 속에서 피크닉을 즐기는 사람들과 풍경과의 관계를 묘사하였다. 그의 그림은 마네의 그림과 비교하여 볼 때 빛이 과장되게 사용되었다. 빛이 나뭇잎 사이로 쏟아지고 있다. 그의 관심은 사람보다는 빛에 있었다. 이것은 부분적으로 바르비종파의 영향을 받은 것이다. 나뭇잎과 사람에 닿은 빛은 눈이 부시도록 빛난다. 그의 그림에서 빛은 아주 중요한 역할을 감당했다.

모네는 <풀밭 위의 점심>을 두 점 그렸다. 원래 그린 것은 집세를 낼 수 없어 집 주인에게 담보로 맡겼다가 집주인이 지하 창고에 보관하는 바람에 손상되었다. 모네가 그린 손상된 <풀밭 위의 점심> 오르세 미술관에 전시되어 있다. 뒤의 그림은 훗날 모네가 다시 그린 것으로 모스크바의 푸쉬킨 미술관에 보관되어 있다.

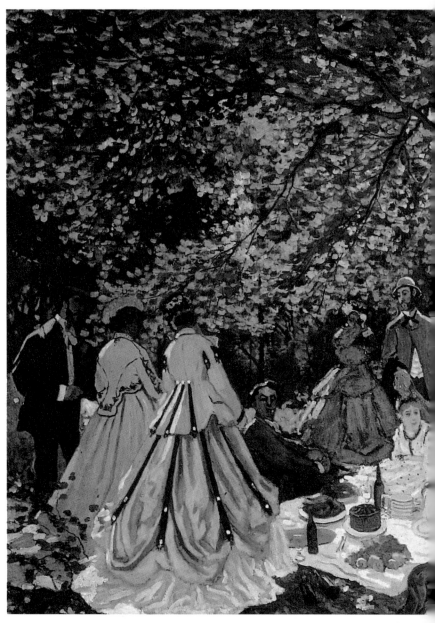

모네, <풀밭 위의 점심>, 1866년, 캔버스에 유채, 248×217cm, 푸쉬킨 미술관, 모스크바

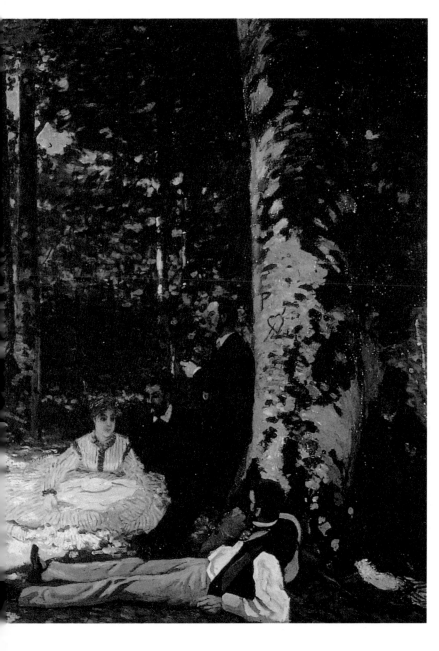

영감을 주는 장소,
에트르타

에트르타는 노르망디 해안에 있는 작은 항구 도시다. 파리에서 자동차로 2시간 반을 운전해서 가면 만날 수 있다. 번잡하지 않은 작은 마을을 감싸고 있는 에트르타의 절벽은 하얀 담요처럼 포근하다. 에트르타는 1km가 넘게 자갈이 깔린 알바르트 해안Cote d'Albatre을 사이에 두고 왼편에는 팔레스 다발Falaise d'Aval이 있고 오른쪽에는 팔레스 다몽Falaise d'amont이 있다. 알바르트 해안에서 계단을 따라 절벽으로 이어지는 오른쪽 언덕길을 올라가면 멀리 팔레스 다발이 보인다.

소설가 알퐁스 카Alphonse Karr의 소설로 유명해진 에트르타는 모파상, 쿠르베 그리고 모네와 같은 많은 예술가들에게 영감을 주었다. 알퐁스 카는 "처음으로 친구들에게 바다를 보여줘야

한다면 내 선택은 에트르타 일 것이다."라고 말할 정도로 에트르
타에 매료되었다. 모파상은 파도에 의해 구멍이 뚫린 천연 석회
암을 보면서 "코끼리가 바다에 코를 처박은 모양"이라고 말하기
도 하였다. 1865년 에트르타를 방문한 후 그 풍경에 매료된 쿠르
베Courbet는 이곳을 배경으로 29점의 그림을 그리기도 하였다.
높이가 85미터나 되는 자연 아치인 만포르트Manneporte와 바늘
모양의 기암Aiguille의 모습에 매료된 쿠르베는 <폭풍 후의 에트
르타The Étretat after the storm, 1869>를 그렸다. 뒤랑-뤼엘의 도움
으로 에트르타 근처에 거처를 마련한 모네 역시 에트르타의 아
름다움에 매료되어 푸른 바다, 하얀 바위 그리고 출렁이는 파도

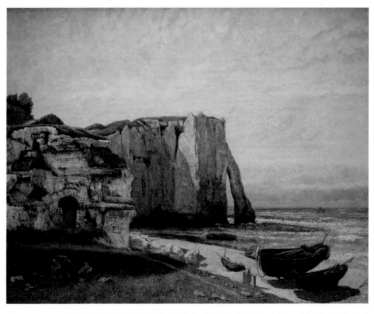

쿠르베, <폭풍 후의 에트르타>, 1870년, 캔버스에 유채, 133×162cm, 오르세 미술관, 파리

에트르타 해안가 ©라영환

에 반사되는 빛을 화폭에 담았다. ≪아르센 뤼팽Arsène Lupin≫의 저자인 모리스 르블랑Maurice Leblanc이 이곳 출신이며, 뤼팽 시리즈 가운데 3권 <기암성>의 주무대가 이곳 에트르타이다.

에트르타의 절경은 비슷한 시기에 소설가 모파상의 마음도 사로잡았다. 그는 1883년에 이곳을 배경으로 ≪여자의 일생≫을 집필하였다. 모파상은 경치를 묘사하는데 뛰어난 감각이 있었다. 모네가 만포르트를 비롯한 에트르타의 풍경을 화폭에 담고 있을 때 모파상은 자신만의 감성으로 에트르타의 풍경을 ≪여자의 일생≫에 담았다. 이 소설은 에트르타가 배경이다. 모네가 그린 에트르타의 만포르트는 모파상의 소설에 두어 번 등장한다. 모파상의 ≪여자의 일생≫에서 만포르트를 묘사하는 글을 모네의 그림과 비교해서 보면 상당히 흥미롭다. ≪여자의 일생≫ 중에서 몇 구절을 소개한다.

"어떤 집의 돌담을 지나자 바다가 보였다. 시선이 닿는 곳까지 불투명하고 미끄러운 바다가 펼쳐졌다. 두 사람은 해변에서 걸음을 멈추고 바다를 바라보았다. 범선 몇 척이 먼 바다를 유유히 지나가고 있었다. 양쪽에는 깍아지른듯한 절벽이 우뚝 솟아 있었다. 한 쪽에는 곳 같은 것이 튀어나와 시야를 가렸고, 다른 한 쪽에는 해안선이 끝없이 뻗어 있었다. 경사진 자갈 밭에는 이 지방 고유의 배들이 끌어올려져 옆으로 쓰러져 있었다. 어부 몇 사람이 저녁 밀물 때를 기다리며 배 띄울 준비를 하고 있었다."[42]

모파상이 ≪여자의 일생≫을 출간한 시기에 모네 역시 에트르타에 머물면서 작품 활동을 하였다. 모네는 1883년부터 1886년까지 집중적으로 에트르타를 방문하여 작품 활동을 하였다. 1883년 2월 에트르타에 머물면서 18점의 해안 풍경과 3점의 절벽 경치를 그렸다. 모네와 모파상이 만난 것도 이맘때다. 둘은 함께 요트를 타고 바다를 항해하기도 하였다. 모파상은 훗날 이 시기를 회상하며 다음과 같이 말하였다.

"나는 인상impression을 찾아가는 모네의 뒤를 따르곤 했다. 그때의 모네는 화가가 아니라 사냥꾼 같았다. 캔버스를 든 아이들이 그의 뒤를 따라다녔다. 그는 대여섯 개의 캔버스를 동시에 놓고 동일한 주제를 각각 다른 시간에 반복해서 그리곤 하였다. 그는 시시각각 변하는 하늘의 상태를 화폭에 담았다. 몇 차례의 붓질로 수직으로 쏟아지는 햇살이나 떠다니는 구름을 캔버스에 담아냈다. 이런 식으로 그가 하얀 암석 위에 눈부신 빛의 폭포가

모리스 루블랑의 생가 ⓒ라영환

쏟아지는 모습을 그리는 것을 보았다. 그는 빛의 폭포를 노란색으로 표현했는데, 그 색 처리가 눈이 부실 정도였다."

모네는 에트르타의 절벽과 거친 바다를 즐겨 화폭에 담았다. 모네는 같은 장소에서 시시각각 변화하는 풍경을 화폭에 담았다. 이러한 모네의 시도들은 훗날 연작 시리즈로 발전하게 된다.

모네, <만포르트>, 1883년, 캔버스에 유채, 65×81 cm, 뉴욕 메트로폴리탄 미술관, 뉴욕
모네, <에트르타>, 1886년, 캔버스에 유채, 65×81cm, 푸쉬킨 미술관, 모스크바

로댕과 모네,
두 거장의 만남

1889년은 프랑스혁명 100주년을 기념하는 해였다. 당시 파리에는 이듬해인 1990년에 파리에서 개최되는 만국박람회를 위해 에펠 탑이 세워졌다. 조르주 프티 화랑에서 오귀스트 로댕 Auguste-Eugène Rodin, 1840-1917과 모네의 공동 전시회가 열렸다. 모네는 70점의 작품을, 로댕은 32점의 석고상을 내놓았다. 모네와 로댕은 여러 면에서 공통점이 많았다. 모네와 로댕은 1840년 11월 파리에서 태어났다. 로댕은 모네보다 이틀 앞선 12일에 태어났다. 모네와 로댕은 둘 다 당시 예술계의 주류였던 신고전주의를 거부한다. 모네가 캔버스를 들고 밖으로 나갔던 것처럼 로댕 역시 대상이 없는 상태에서는 착상이 나오지 않는다고 하였다. 모네와 로댕 두 사람 모두 살롱의 관습을 벗어나고자 하였다.

이들은 양식의 규칙과 관습으로는 개성을 표현할 수 없다고 보았다. 미는 규칙에서 오는 것이 아니라 느낌에서 오는 것이었다. 로댕의 작품을 보면 마치 마네의 <풀밭 위의 점심>이나 모네의 <인상: 해돋이>와 같은 느낌을 받는다. 로댕은 당시 유행하던 말끔하게 마무리되는 신고전주의와 달리 덜 완성된 듯한 작품을 만들었다. 이러한 그의 시도는 살롱으로부터 혹평을 받는다. 기존의 화풍에 대한 거부와 그에 따른 실패는 모네에게도 피할 수 없는 것이었다. 흥미롭게도 모네가 다시 화단의 주목을 받기 시작하던 1880년에, 로댕도 파리에서 <청동시대>와 <세례 요한>을 전시하고 살롱의 찬사를 받는다.

모네와 로댕이 서로 교류하게 된 것은 조르주 프티에 의해서다. 조르주 프티는 명성을 되찾은 모네와 한창 주가를 올리는 로댕이 공동으로 전시를 하면 사람들의 주목을 받을 것이라고 생각했다. 모네 역시 로댕과의 전시가 자신에게도 여러모로 도움이 될 것이라고 생각했다. 당시 모네는 화단의 주목을 다시 받고 있었다. 그 해 모네는 빈센트 반 고흐의 동생이었던 테오 반 고흐의 갤러리에서 전시회를 열었는데, 이 전시회를 본 비평가들의 찬사가 끊이지 않았다. 저널리스트 휴즈 르 룩스Huges Le Roux는 <질 브라스Gil Blas> 저널에 모네의 작품들을 높이 평가하는 글을 기고하였다. 오랜만에 되찾은 명성이었다.

전시회는 6월 21일에 열렸다. 두 위대한 작가의 공동 전시회는 사람들의 이목을 끌기에 충분했다. 전시회 첫번째 날 모네는

전시회장에서 로댕의 <칼레의 시민들The Burgers of Calais>이 자신의 작품을 가린 것을 보고 주최자인 조르주에게 불평을 했다. 이 일로 모네와 로댕 사이에 작은 언쟁이 벌어지기도 하였다. 하지만 그것은 회화와 조각의 성격상 어쩔 수 없는 일이었다. 그림은 벽에 걸어야 하지만 조각은 자연히 관람자와 벽 사이에 놓일 수밖에 없다. 다행히 전시회는 대성공이었다. 당시 한 신문에는 "모네여 영원하라! 로댕이여 영원하라!Long live Monet! Long live Rodin!"라는 글이 실리기도 하였다. 모네와 로댕은 1905년에 한 차례 더 공동 전시회를 열었다.

모네와 로댕은 이후에도 편지를 주고받으며 서로를 격려하였다. 로댕의 발자크 흉상이 세간의 비난을 받을 때, 모네는 로댕에

로댕, <발자크 흉상>, 1892-1897년, 청동, 282×122cm, 로댕 박물관, 파리

게 그 작품은 너무 훌륭했다고 위로의 편지를 쓰기도 하였다. 모네의 편지를 받은 로댕은 모네에게 다음과 같이 답신을 보냈다.

"당신의 편지가 내게 많은 힘이 되었습니다. 풍경화에 새로운 바람을 불어넣은 당신의 혁신적인 작품들을 두고 사람들이 냉소적인 태도를 보였을 때 당신도 경험했겠지만, 나도 지금 사람들의 비난을 받고 있습니다. 당신의 전시회 성공은 현재 나와 같이 박해받는 모든 예술가들에게 새로운 힘이 됩니다."

로댕의 <발자크 흉상>은 논쟁을 불러 일으켰다. 1891년 당시 '프랑스 문인협회Société des gens de lettres' 회장이던 에밀 졸라는 이 모임을 창설한 발자크Honeré de Balzac의 흉상을 만들 것을 로댕에게 제안한다. 로댕은 파리의 '빨레 로얄Palais Royale'에 세워질 높이 3미터 정도의 동상을 1893년 5월까지 인도한다는 조건으로 1만 프랑을 받았다. 대상이 없으면 작업할 수 없던 로댕은 발자크를 사실적이면서도 상징적으로 묘사하기 위해 자료를 수집하였다. 당시 파리의 도서관에는 발자크의 석판화가 몇 점이 있었다. 크기가 작아 발자크의 특징을 잡기가 쉽지 않았다. 로댕은 고향에서 발자크와 비슷한 생김새의 우체부를 발견하고 그를 모델로 흉상 제작에 들어간다. 하지만 로댕이 만든 발자크의 흉상은 당시 사람들이 보기에 충격적이었다. 사람들은 로댕의 작품을 보고 거대한 뚱뚱보, 형체 없는 괴물 같다고 비난하였다. 결

국 발자크 기념사업회는 로댕에게 1만 프랑을 돌려받고 알렉상드르 팔귀에르Alexandre Falguière에게 발자크 흉상의 제작을 다시 맡겼다. 이 일로 로댕을 지지하는 사람들과 비난하는 사람들 사이에 논쟁이 벌어졌다. 이때 모네는 에밀 졸라와 함께 로댕을 옹호하는 편에 섰다.

로댕의 작품은 당시 사람들에게는 충격적이었다. 1889년에 모네와의 공동 전시회에서 공개되었던 <칼레의 시민>도 <발자크 흉상> 못지 않게 세간의 논란을 일으켰다. 1884년 로댕은 칼레의 시장으로부터 칼레 시의 영웅적 인물이었던 외슈타슈 드 생 피에르Eustache de Saint Pierre를 기념하는 동상을 세워달라는 부탁을 받는다. 로댕의 <칼레의 시민들>의 시대적인 배경은 영국과 프랑스 사이에 벌어졌던 백년전쟁이 한창 진행되던 1347년이다. 당시 프랑스 칼레는 도버 해협Strait of Dover을 사이로 영국과 마주하고 있어서 영국의 집중적인 공격을 받고 있었다. 당시 칼레는 영국군에게 함락될 위기에 처했는데 칼레의 시민 가운데 6명이 성 안에 있는 사람들을 살려주는 조건으로 자신의 목숨을 내놓고자 하였다.

당시 프랑스는 독일과의 전쟁에서 패하였고, 무너진 자존심을 회복시키고자 역사적인 인물을 민족 영웅으로 부각시키려는 움직임이 활발히 일어났다. 이러한 시대적인 상황에서 칼레 시를 구하고자 노블레스 오블리주nobles oblige를 실천했던 영웅의 이야기는 프랑스인의 애국심과 자긍심을 불러일으키기에 충분

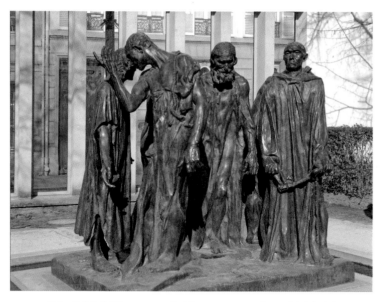

로댕, <칼레의 시민들>, 1884-1889년, 청동, 201.6×205.4cm, 영국 국회의사당, 런던

한 소재였다. 칼레 시 위원회는 로댕에게 애국심과 자기 희생 정
신을 고취시킬 수 있는 작품을 만들어 달라고 요구하였다. 그런
데 로댕이 만든 <칼레의 시민들>은 그들이 기대했던 영웅의 모
습이 아니었다. 로댕이 묘사한 여섯 명은 죽음 앞에서 두려워하
고 고뇌하는 모습이었다. 그리고 고전주의나 신고전주의의 작품
에서 볼 수 있는 것과 같이 존경심을 고양시키기 위하여 아래에
서 위를 향해서 올려보는 높이가 아니라 관람자의 시선에 맞추
었다. 시 위원회는 로댕의 사실주의적 상징주의를 이해하지 못
하고 거부하였다.

로댕은 '미'란 제공되는 것이 아니라 느끼는 것이라고 보았다. 미에 대한 이러한 견해는 모네와 일치하였다. 모네의 작품들이 당시 사람들에게 어색하게 보였던 것처럼 로댕의 작품도 그들에게는 거슬렸다. 모네와 로댕은 시대의 인습과 싸워 결국 각각 현대 회화와 조각의 시조가 되었다. 모네가 빛에 매료되었던 것처럼, 로댕도 빛을 통해서 대상을 파악하고자 하였다.

"인물상을 시작할 때 나는 먼저 전, 후, 좌, 우 네 방향에서 본 윤곽을 분석한다. 그 후에 할 수 있는 한 정확하게 내 눈에 보이는 대로 대체적인 형상을 만든다. 그리고 나서 비스듬한 각도에서 보았을 때의 윤곽을 따져 나간다. … 인체의 윤곽은 몸이 끝나는 곳에서 만들어 진다 … 나는 윤곽을 선명하게 드러낼 수 있는 위치에 점토상을 놓는다. 이런 식으로 나는 인체 주위를 돌면서 작업을 한다. … 나는 다시 시작한다. 윤곽을 엄격하게 조이고, 정교하게 다듬는다. 인체의 윤곽은 무한히 나올 수 있으므로 … 가급적 나는 빛 속에서 작업하려 애쓴다. 그럴 때 나는 새로운 윤곽을 뚜렷이 파악할 수 있다."

일상이 기적이 되는
순간을 기다리다

모네의 <포플러poplars> 연작은 그의 건초더미 연작과 수련 연작에 비해 대중에게 덜 알려져 있다. 하지만 다수의 미술사가들은 그의 <포플러> 연작이 현대예술의 흐름을 전혀 다른 방향으로 이끌었다고 높이 평가한다. 모네는 대상을 정확하게 묘사하는 것이 예술가의 역할이라는 냉랭한 합리주의적 예술관을 거부하고, 인간의 감정과 상상력 그리고 직관을 강조하였다.

모네의 작품은 초기와 중기 그리고 후기로 구분할 수 있다. 초기 모네의 작품은 낭만주의적인 경향을 보였다. 1872년 <인상: 해돋이>를 기점으로는 모네의 작품은 초기에 비해서 훨씬 더 주관적인 감성을 강조하는 쪽으로 나갔다. 그는 빛을 통해서 자신의 감성을 화폭에 담고자 했다. 후기 모네의 작품에서는 대

상을 보는 주체와 객체의 구분은 사라지고 주체와 객체 사이의 지평이 하나로 융합이 된다. 초기와 중기가 빛에 매료되었다면 후기에는 색채에 더 집중한다. 사물의 형태는 더 단순화되었고 색채와 구도도 담대해졌다.

이 시기후기에 모티브는 모네에게 더 이상 중요하지 않았다. 모티브가 중요해지지 않자 새로운 모티브를 찾아 여행하는 것은 의미가 없어졌다. 그림의 모티브는 어디에나 있었다. 단지 그것을 깨닫지 못해서 새로운 것을 찾고 또 찾았을 뿐이다. 지베르니에 정착한 이후 모네는 주변에 있는 풍경을 바라보고 또 바라보았다. 그러던 어느 날 익숙한 풍경 속에 감추어진 낯섦을 보게 되었다. 스쳐 지나가면 그만일 것들이 새롭게 보였다. 아름다움은 주변에 넘치게 있었다. 문제는 모티브가 아니라 눈이었다. 여기서 말하는 눈은 차가운 관찰이 아닌 대상과 하나가 되는 경험적인 눈을 의미한다.

모네는 익숙한 지베르니의 들판을 거닐면서 나무를 보고 또 보았다. 마치 아이처럼 바라보고 또 바라보니 같은 나무는 없었다. 관심을 가지니 바람에 흔들리는 나무 소리가 들리고, 시간과 계절에 따라 옷을 갈아입는 모습도 보였다. 그는 빛과 바람과 공기가 대상과 만났을 때 나타나는 변화에 관심을 기울였다. 건초더미가 그랬듯 포플러가 목적이 아니었다.

<포플러> 연작에 와서 형태는 더 이상 중요하지 않게 된다. 그가 포플러를 그리면서 윤곽을 흐릿하게 한 것은 아마도 나무

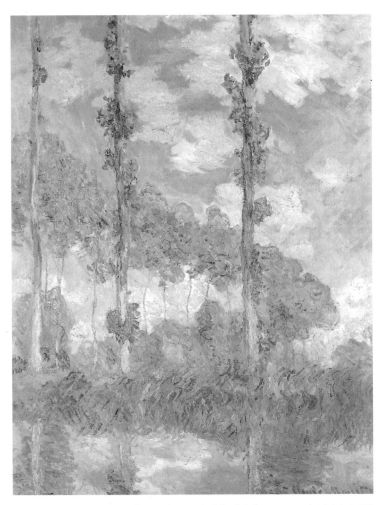

모네, <포플러>, 1891년, 캔버스에 유채, 93×73.5cm, 마쓰카타 소장, 일본

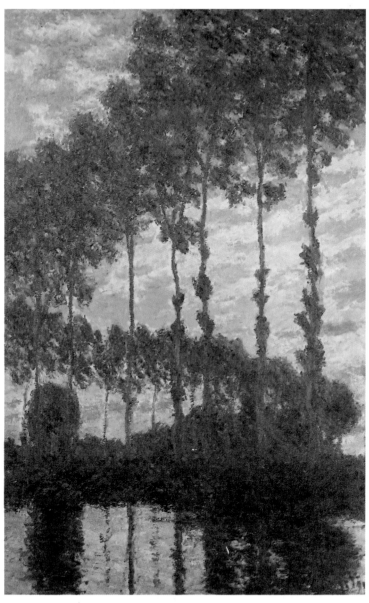

모네, <포플러(흐린 날 엡트 강가에서)>, 1891년, 캔버스에 유채, 91.5×81.5cm, 이세문화재단, 도쿄

자체보다는 인생의 어느 한 지점에 화가의 눈에 들어온 뜨거운 시점을 표현하고자 했기 때문일 것이다. 모네는 빛의 굴절과 색채를 통해 바람에 흔들리는 잎새, 나무 아래의 풀, 그리고 수면에 미세하게 진동하는 파장을 담고자 했다. 모네에게 그림은 음악이었고, 음악은 다시 그림이 되었다. 그의 <포플러> 연작에선 바람 소리가 들리는 것 같다.

<포플러> 연작은 모네의 후원자이자 딜러였던 뒤랑-뤼엘Paul Durand-Ruel의 화실에서 1892년에 최초로 전시되었다. 한 사람의 작품을 한 화랑에서 전시한다는 아이디어 자체가 당시에는 획기적이었다. 19세기에 화가들이 자신의 작품을 대중에게 알릴 수 있는 방법은 살롱전에 참여하거나 인상주의 화가들이 공동으로 작품을 전시했던 것과 같이 집단 전시뿐이었다. 처음 뒤랑-뤼엘이 개인전을 이야기했을 때 시슬레Alfred Sisley 같은 화가들은 터무니없는 아이디어라고 일축했다. 하지만 모네는 시도할 만한 가치가 있다고 보았다. 특별히 <건초더미> 연작의 성공은 모네로 하여금 하나의 모티브를 다양하게 표현한 그림들을 동시에 전시하면 의외의 결과를 가져올 수 있다는 확신을 주었다.

모네는 자신의 집에서 멀지 않은 엡트Ept 강가에 서 있는 포플러를 화폭에 담기 시작했다. 그런데 문제가 생겼다. 모네가 한창 작업에 열중할 때 강가의 공유지가 경매에 붙여지더니 그 땅이 목재상에게 팔린 것이다. 이 소식을 들은 모네는 목재상에게 돈을 주고 그림이 완성될 때까지 포플러를 베지 말아달라고 부

탁했다. 모네는 나룻배 위에 여러 개의 캔버스를 올려 놓고 각각 다른 계절과 시간대의 포플러 나무들을 24점을 그렸다. <포플러> 연작의 시점이 수면 위에 있는 것도 배 위에서 그림을 그렸기 때문이다. 그는 나룻배 위에서 일상이 기적이 되는 순간을 기다렸다. 순간을 포착하기 위해 기다린 것이다. 당시 모네와 함께 있던 지인은 어떤 날은 단 7분 만에 모네의 눈에 담기는 장면이 연출되었다고 말했다. 모네는 자연에 대한 화가의 주관적 경험, 빛의 변화, 날씨와 계절의 영향력을 포플러를 통해서 표현하고자 했다. 모네에게 포플러는 존재의 경험이었다. 모네가 보여주는 포플러는 그냥 포플러가 아니다. 그의 <포플러> 연작이 우리에게 보여주는 것은 포플러가 아닌 그 나무 안에 감추어진 그리고 그 나무가 존재하는 더 넓은 세계의 본질이다.

모네는 다른 시간대와 계절의 포플러를 화폭에 담았다. 어떤 것은 바람이 부는 모습으로 또 다른 것은 빛에 춤을 추듯 금색으로 그렸다. 그의 <포플러여름>을 보면 여름날 고운 햇살에 은비늘처럼 반짝이는 하얀 잎새가 눈이 부시다. 반면 <네 그루의 포플러 나무>는 바람에 흔들리는 서정적인 느낌을 준다. 전경에 네 그루의 포플러 나무가 화면 위에서 아래로 강렬하게 뻗어 내려가 있다. 그리고 바람에 흔들리는 나무는 후경에 햇빛을 받아 노랗게 흔들리는 나무와 대비되면서 장식적인 효과를 준다. 가늘고 긴 포플러는 마치 감옥의 창살같기도 하다. 그리고 바람은 마치 그 창살에 생명을 불어넣는 것처럼 바람과 나무는 하나가

되고, 다시 풍경은 바라보는 이와 하나가 된다. 모네는 바람 부는 가을날 빛과 바람에 흔들리는 나무에서 핑크색을 보았다. 그에게 있어서 포플러가 그렇게 생겼는지 아니면 정말 핑크색이었는지는 의미가 없었다. 같은 해 그린 가을 날의 포플러는 또 다른 모습으로 모네에게 다가왔다.

모네의 그림이 정적이면서도 운동감이 있는 것도 이런 이유이다. 전시회는 성공적이었다. 각각 다르게 묘사된 포플러를 한 장소에서 보는 것은 당시 사람들에게 독특한 경험이었다. 모네의 <포플러> 연작은 마치 소나타를 듣는 느낌이다. 그 연작 안에는 계절의 순환이 있고, 인생의 다양한 감정이 녹아져 있다. <포플러> 연작을 본 프랑스의 소설가이자 극작가, 저널리스트인 옥타브 미르보Octave Mirbeau는 "대단한 작품들이다. 모네의 작품들을 감상하면서 말로 표현할 수 없는 감성과 즐거움을 느낄 수 있었다."고 극찬했다.

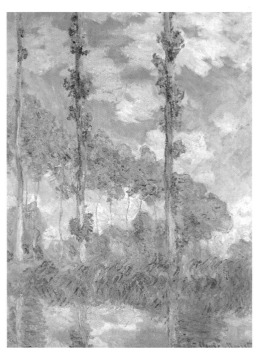

모네, <포플러(여름)>,
1891년, 캔버스에 유채, 92×73cm,
국립서양미술관, 도쿄

모네, <네 그루의 포플러 나무>,
1891년, 캔버스에 유채, 81.9×81.61cm,
뉴욕 현대미술관, 뉴욕

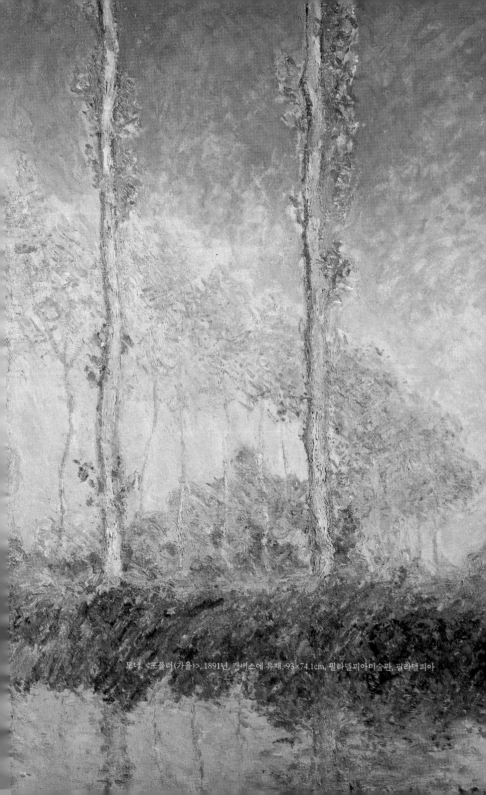
모네, <포플러(가을)>, 1891년, 캔버스에 유채, 93×74.1cm, 필라델피아미술관, 필라델피아

고정된 것은
없다

모네는 1892년부터 1894년까지 루앙 성당Rouen Cathedral을 그렸다. 루앙은 노르망디의 중심 도시로 17~18세기 프랑스에서 파리에 이어 두 번째로 큰 도시였다. 1431년 프랑스의 전쟁 영웅 잔 다르크Jeanne d'Arc가 이곳 비유마르세 광장Place du Vieux Marchè에서 처형당했다. 루앙 성당은 프랑스에서 유일하게 대주교관이 있는 곳이다. 4세기 후반에 로마네스크 양식으로 건축되었다가 12세기에 고딕 양식으로 다시 지어졌다. 몇 세기를 지나면서 파괴되기도 했지만 수차례 개축을 통해 현재의 모습이 되었다.

모네가 왜 <루앙 성당> 연작을 그렸는지는 알려지지 않았다. 어떤 미술사가는 당시 프랑스가 가톨릭의 부흥기였는데 이것이

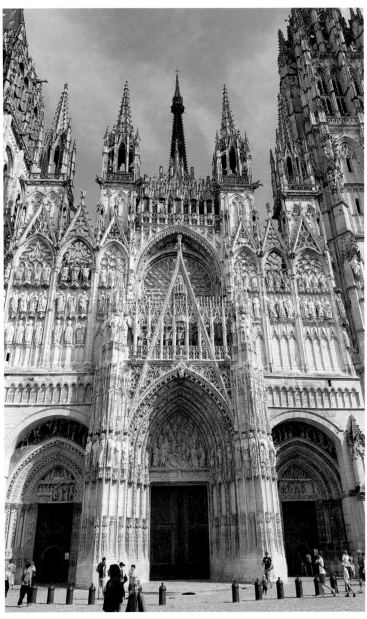

루앙 성당 ©라영환

모네가 성당을 모티브로 그림을 그린 이유였을 것이라고 주장
했다. 하지만 가톨릭의 부흥과 모네의 <루앙 성당> 연작을 연결
시키는 것은 무리가 있다. 모네는 활동적인 가톨릭 신자가 아니
었다. 모네가 그 이유에 대해서 직접 언급한 적이 없어서 단정할
수 없지만 당시 프랑스에 불던 애국심과 연결해 보는 것도 흥미
로운 가정이다. 당시 독일과의 전쟁에서 패한 프랑스는 무너진
자존심을 회복하고자 역사적인 인물을 민족 영웅으로 부각시키
려 했다. 그러한 관점에서 보자면 잔 다르크가 활동했고, 프랑스
황금기를 나타내는 루앙 성당은 좋은 모티브였을 것이다.

　1892년 모네는 지금은 관광 안내소가 된 성당 맞은편 상가 2
층에 석 달간 머무르면서 그림을 그렸다. 당시 모네는 하루 열두
시간 가까이 아홉 개의 캔버스를 놓고 동시에 작업했다고 한다. 이
때 그린 <루앙 성당> 연작은 그가 그동안 시도했던 것들의 총 집
합체였다. 그는 바람의 흐름, 빛의 변화를 관찰했다. 그리고 그러한
변화를 화폭에 담았다. 그는 성당이 아닌 빛으로 그림을 채웠다.

모네의 작업실, 루앙 ⓒ라영환

<루앙 성당> 연작은 여러 면에서 이전의 모네의 작품과 달랐다. 모네는 현장에서 기초 작업을 한 후 실내에 가지고 와서 색을 칠하면서 연작을 완성해 나갔다. 자연히 질감은 두터워졌고 무거웠다. 이전의 모네의 그림이나 인상주의자들과 구별된 기법이었다. 그뿐만 아니라 형태보다는 색채에 대한 강조라는 면에 있어서도 이전의 그림과 구별된다. 이전 작품에서는 형태가 분명했는데 <루앙 성당> 연작 시리즈에 와서는 형태는 점점 희미해지고 색채가 강조되었다.

사람들이 어떤 사물을 연상할 때 머릿속에 떠오르는 고유한 색깔이 있다. 나무는 나무의 색이 있고 구름은 구름의 색이 있다. 각각의 사물에는 정도의 차이는 있지만 고유의 색이 있다. 하지만 모네는 색은 대상에 고정되는 것이 아니라 단지 빛이 망막을 통해 우리에게 들어오면서 그렇게 보일 뿐이라고 보았다.

이러한 결론에 도달하자 형태는 더 이상 모네에게 중요하지 않았다. 색채가 변화되듯 형태도 변화된다. 대상을 결정하는 것이 무엇일까? 색과 형태다. 그런데 그 색과 형태도 시간에 따라 달라 보인다. 거기에 있는 것이 아니라 그렇게 보이는 것이다. 거기 있는 것과 그렇게 보이는 것은 차이가 있다. 전자가 객관적이라면 후자는 주관적 감성이다. 거기에 있는 것은 늘 그렇게 동일하게 있다. 그렇게 보이는 것은 시시각각 변한다. 가까이 다가갈 때 다르고 멀리서 볼 때 다르다. 거리뿐 아니라 빛의 농도도 달리 보이게 하는 요소다. <루앙 성당> 연작은 <건초더미>나 <포

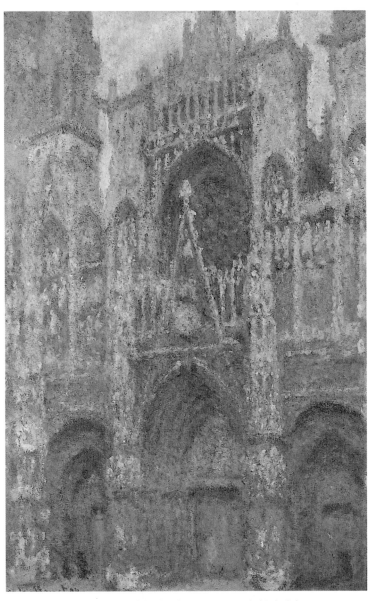

모네, <루앙 성당, 흐린 날>, 1892년, 캔버스에 유채, 100×65cm, 오르세 미술관, 파리

모네, <루앙 성당>, 1894년, 캔버스에 유채, 100×65cm, 워싱턴국립미술관, 워싱턴

플러> 연작과 많이 달랐다. 구도는 담대해졌고 색채는 거칠어졌다. 그리고 형태와 색채는 완전히 변형되었다.

모네의 이런 시도는 성공적이었다. 모네는 1895년 5월 <루앙 성당> 연작 가운데 20점을 뒤랑-뤼엘의 화실에서 전시했는데 성공적이었다. 전시가 끝나기도 전에 8점이 12,000프랑에 팔렸다. 훗날 프랑스 수상의 자리에 오른 조르주 클레망소Georges Clemenceau, 1841-1829는 "국가에서 이 위대한 화가의 연작을 사야 한다."고 말할 정도였다. 많은 화가가 모네의 이러한 연작 시리즈에 감동받아 앞다투어 연작을 제작하였다.

기존의 그림이 가능성에서 구체화로 나아갔다면 모네는 구체화에서 추상으로 나아가는 길을 택했다. 가능태로서의 자연은 고정된 자연보다 더 많은 신비감을 주었다. 형태는 빛을 타고 바람에 흩어져 버린다. 대상은 고정되지 않고 빛에 닿아 물처럼 흐른다. 그 어떤 것도 영원한 것은 없다. 변화하는 순간은 그 나름대로 의미가 있다. 모네는 그 불확실한 순간에 매료되었다.

19세기 후반에 들어서면서 모네의 그림은 추상으로 넘어가고 있었다. 모네는 시각적 체험을 넘어선 주체와 객체가 하나가 되는 회상과 환상의 체험을 화폭에 담고자 했다. <워털루 다리>(1900년), <차링 크로스 다리>(1903년), <석양의 국회의사당>(1904년), <안개 속의 국회의사당>(1903년), <햇빛 틈으로 보이는 국회의사당>(1904년) 이 같은 작품들은 모네가 색채가 만들어 내는 추상으로 이동하였음을 보여준다. 그의 런던 연작들은 안개와 건축물,

사물과 분위기, 빛의 신비한 결합mystical union이 있다.

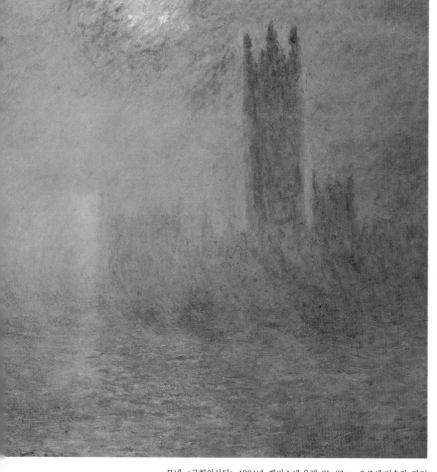

모네, <국회의사당>, 1904년, 캔버스에 유채, 81×92cm, 오르세 미술관, 파리

꽃

차가운 기계에
감성을 더하다

"자동차에 감성을 더하다."

어느 자동차 회사의 광고 카피이다. 이 광고는 자동차의 기능을 강조하지 않는다. 차가 얼마나 빨리 달리는지, 어떤 기능이 새롭게 추가되었는지에 대한 정보가 이 광고에는 없다. 단지 빗소리만 강조한다. "비 오는 날에는 시동을 끄고 30초만 늦게 내려 볼 것…. ○○○은 원래 그렇게 타는 것입니다." BGM으로 나오는 드뷔시Debussy의 <달빛Claire de Lune>과 어우러진 빗소리는 이 광고를 보는 이의 감성을 자극한다.

모네의 작품들이 가지는 미술사적인 의미가 여기에 있다. 모네의 작품은 차가운 기계에 감성을 더했다. 모네의 작품들은 르네상스로부터 시작해서 18세기 고전주의에 이르는 거대한 미술

사적 흐름과 구별된다. 모네의 작품이 갖는 의의를 이해하기 위해서는 고대 이집트로부터 시작해서 그리스와 로마를 지나 중세와 르네상스를 거쳐서 19세기에 이르는 미술의 흐름을 알아야 한다. 이집트인은 그들이 아는 것을 그렸고, 그리스와 로마인은 그들이 본 것을 그렸고, 중세인은 그들이 믿는 것을 그렸다.

　기원전 1350년 이집트 제 18왕조 시기로 추정되는 아래의 <네바문의 벽화>는 이집트 화가들이 그림을 어떻게 그렸는지를 가르쳐 준다. 사람 머리는 옆에서, 몸은 정면에서, 다리는 다시 옆에서 본 모양이다. 이집트 화가들은 그림을 그릴 때, 대상을 눈에 보이는 내로 그리지 않았다. 그들은 사물을 그릴 때 표현하고자 하는 대상의 특징이 가장 잘 나타나는 방향에서 사물을 묘사

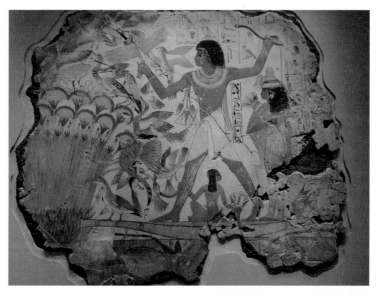

<네바문의 벽화>, 1350 B.C., 대영박물관, 런던

하였다. 예를 들어 사람에게 있어서 얼굴은 측면에서, 눈은 정면에서, 상반신은 정면에서 그리고 손과 발이 움직이는 모습은 측면에서 보아야 가장 잘 보인다. 이집트 화가들의 인물 왜곡은 바로 이러한 이유다.

그리스 사람들은 그림을 그릴 때 이집트 사람들과 달리 자신들의 눈을 사용했다. 기원전 6세기에 그려진 초기 화병들의 그림들을 보면 이집트 미술의 영향을 받은 것처럼 보인다. 이 화병에는 아킬레스Achillis와 아약스Ajax가 보드게임을 하는 장면이 나온다. 두 사람의 얼굴과 몸은 옆이지만 눈동자는 앞을 향하고 있다. 차이가 있다면 <네바문의 벽화>에서는 손과 발을 다 묘사했지만, 아킬레스는 오른손만 보이고 왼손은 어깨에 가려져 보이지 않는다. 이들은 그려야 하는 대상의 모든 것을 다 보여주려는 이집트인과 달리 보이는 대로 그리고자 하였다. 이런 시도는 미술사에 있어서 혁명적인 사고의 전환이었다. 그 결과 원근법에 의한 단축법이 발견되었다. 그렇다고 그리스 미술가들의 작품이 마치 우리가 사진에서 보는 것과 같이 대상을 정확하게 묘사하지는 않았다. 그들은 눈에 보이는 대상을 그 대상의 가장 이상적인 모습으로 그렸다. 그래서 현실 세계에서 볼 수 없는 완벽한 비율이다.

중세에 와서 미술은 또 한 번 커다란 변화를 겪는다. 중세 사람들은 그들이 믿는 것을 그렸다. 그들은 자연을 아름답게 그리거나 눈에 보이는 그대로 그리기보다는 성경의 가르침을 사람들

<보드게임을 하는 아킬레스와 아약스>, 525-520 B.C., 55.5×34cm, 보스턴 미술관

에게 전달하고자 하였다. 바로 이러한 이유 때문에 이 시기에 그
려진 많은 종교화는 그 이전의 그리스-로마 시대의 작품에 비해
사실성이나 아름다움이 다소 떨어져 보인다. 그러나 이것이 중
세 미술 작품의 예술성이 그리스-로마 시대보다 못하다는 것은
아니다. 단지 예술 행위와 그것의 목적에 대한 이해가 달랐을 뿐
이다. 중세 화가들은 사실에 대한 묘사보다는 의미 전달에 더 신
경을 썼다.

　르네상스Renaissance 시대의 화가들은 중세와 달리 눈에 보이

는 것을 그렸다. 르네상스는 '재생' 혹은 '부활'을 의미한다. 이 시대 예술가들은 '원전으로 돌아가자ad fonts'라는 슬로건처럼 누구나 할 것 없이 그리스-로마 시대의 작품들을 모방하면서 자신의 예술 세계를 펼쳐나갔다. 예술가들은 이제 그들의 눈에 보는 것을 그리기 시작했다. 르네상스로부터 시작해서 18세기에 이르기까지 바로크, 로코코 등 다양한 미술 사조가 있다. 하지만 크게 보면 르네상스로부터 시작된 하나의 거대한 흐름의 틀 안에 있다고 말할 수 있다. 그 흐름을 하나로 묶는 것이 고전주의이다. 고전주의 미술가들에게 예술의 목적은 아름다움을 제공하는 것이다. 푸생Nicolas Poussin의 <성 가족Holy Family>을 보면 지오토Giotto di Bondone, 1266-1337의 <그리스도의 죽음을 슬퍼함 Lamentation of Christ>에 비해서 더 사실적이다. 이 시기 화가들은 중세 화가들처럼 성경의 이야기를 그렸다. 하지만 중세인들과 달리 눈에 보이는 대로 그렸다. 그런데 그림에 등장하는 인물들을 자세히 보면 마치 그리스-로마의 조각처럼 인체의 비율이 이상적이다. 즉 이 시기 화가들은 사물을 그리기는 했지만 그리스 전통을 따라 대상을 이상화시켰다. 이 시기 화가들은 대상을 표현하는 방식이 정해져 있었다. 마치 르네상스 화가들이 고대의 작품을 연구한 것과 같이 대상을 표현하는 이전의 방식을 그대로 답습하였다. 프랑스의 화가로 고전파 회화를 완성한 대가인 앵그르Jean-Auguste-Dominique Ingres가 말한 "대상을 정밀하게 묘사하라. 즉흥성과 무질서를 피하라."는 말은 고전주의의 특

성을 잘 보여준다.

19세기에 들어와서 화가들은 성경 이야기나 역사적이고 서사적인 그림이 아닌 자신들이 눈으로 본 사물들을 화폭에 담고자 하였다. 밀레의 풍경화를 보면 농부들이 들에서 일하고 있는 모습 그대로다. 밀레의 <만종>에 나오는 두 농부는 아름답지도 우아하지도 않다. 영웅적이지도 않다. 그냥 그날의 식사거리인 감자를 수확하게 하신 하나님의 은혜에 감사하면서 만종 소리를 들으며 기도할 뿐이다. 푸생이 묘사한 인물과 비교할 때, 밀레의 그림에 나오는 농부가 더 현실적이다. 밀레를 비롯한 19세기 화가들은 그들이 직접 본 깃을 눈에 보이는 그대로 화폭에 담고자 하였다.

모네 역시 밀레와 같이 눈에 보이는 대상을 그리고자 하였다. 하지만 모네는 그 대상에 자신의 주관적인 감성을 표현하였다.

지오토, <그리스도의 죽음을 슬퍼함>, 1305년, 프레스코, 델아레나 예배당
푸생, <성 가족>, 1645년, 캔버스에 유채, 64×49.5cm, 푸쉬킨 미술관, 모스크바

그의 그림은 대상을 정밀하게 묘사하고자 하였던 고전주의의 차가운 기술과 달리, 그리고 대상을 눈에 보이는 그대로 그리고자 했던 밀레를 비롯한 바르비종 화가들과 달리 대상에 자신의 감성을 더했다. 모네가 만들어 낸 감성은 오늘날 그의 작품을 보는 이의 가슴을 울린다.

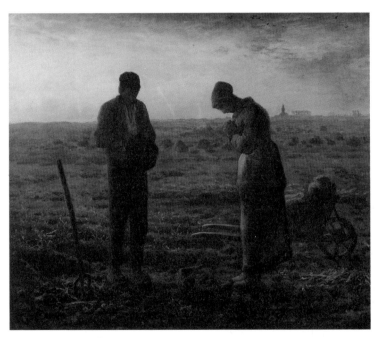

밀레, <만종>, 1857-1859년, 캔버스에 유채, 56×66cm, 오르세 미술관, 파리

모네,
시대를 담아내다

　19세기 중반에 이르기까지 미술가들은 대부분 과거의 전통 속에서 영감을 받았다. 그러나 19세기 후반에 접어들면서 모더니즘에 영향을 받은 일단의 미술가들이 전통적인 방식을 거부하고 자신만의 독특한 화법을 구사하기 시작하였다. '패러디'는 이들이 전통과의 단절을 시도한 방식이었다. 이들은 기존 미술을 부정하면서 자기 정체성을 이루고자 하였다. 대표적인 화가가 마네다. 그는 전통적인 미술이 그릇된 회화 기법과 주제에 바탕을 두었다고 보았다. 그의 그림은 기존의 미술에 대한 비판 의식이 반영되어 있다.

　마네의 <풀밭 위의 점심>은 전통적인 역사화나 신화적인 주제를 거부하고 도발적인 화법으로 당시 부르주아 계층을 고발했다.

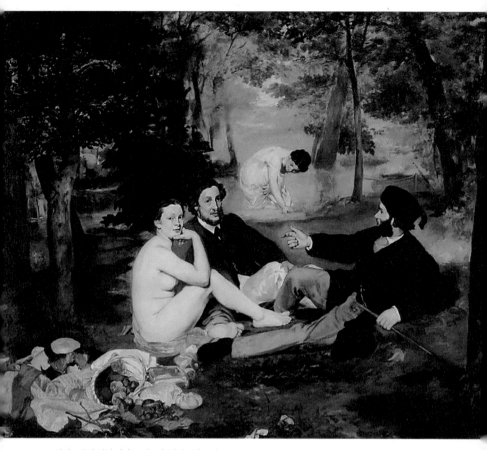

마네, <풀밭 위의 점심>, 1863년, 캔버스에 유채, 208×264cm, 오르세 미술관, 파리

<올랭피아Olympia>는 패러디를 통해 기존 것을 거부하겠다는 마네의 의도가 더 극명하게 드러난다. <올랭피아>는 티치아노의 <우르비노의 비너스Venus of Urbino>, 고야Goya의 <벌거벗은 마야Nude Maja>를 패러디한 것이다.[43] 그는 이 그림에서 우르비노의 시녀를 흑인 하녀로, 강아지를 고양이로 대체하여, 누드는 여신이라는 전통에 익숙해져 있던 사람들의 기존 관념을 깨고자 하였다. 티치아노의 <우르비노의 비너스>에서 개는 여성의 변하지 않는 절개와 남편에 대한 충성심을 상징한다. 이에 반하여 마네는 검은 고양이를 등장시켰다. 검은 고양이는 변덕스러움과 흉물을 상징한다.

그는 특별히 밀레가 <만종>을 통하여 사물에 대한 자신의 감상을 표현하려고 했던 것에 반하여, 감상성이 사람을 움직이는 것이 아니라 현실에 대한 객관적인 이해가 사람을 움직인다고 보았다. 고야의 <5월 3일>을 패러디하여 나폴레옹 군대의 스페인 침공에 의한 양민 학살을 고발한 <막시밀리언 황제의 처형The Execution of the Emperor Maximillian>이 그 대표적인 그림이다. 마네가 이 그림을 그릴 당시 파리에서는 만국박람회가 열리고 있었다. 당시 마네는 만국박람회의 풍경을 시리즈로 제작하고 있었다. 신문을 통해 막시밀리언 황제의 처형 소식을 듣고는 죽음 앞에서 당당한 막시밀리언 황제를 그려 나폴레옹 3세에 대한 자신의 반감을 표현한다.[44]

모더니즘은 현대예술의 발전에 상당한 영향을 끼쳤다. 현대

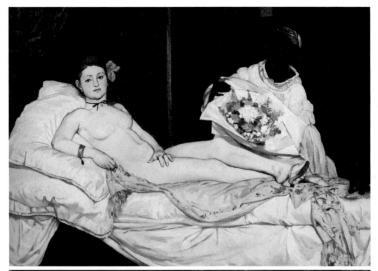

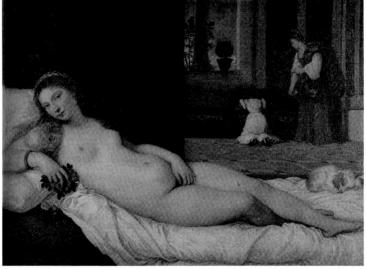

마네, <올랭피아>, 1863년, 캔버스에 유채, 190×130.5cm, 오르세 미술관, 파리
티치아노, <우르비노의 비너스>, 1538년, 캔버스에 유채, 119×165cm, 우피치 미술관, 피렌체

예술에 반영된 모더니즘의 특징들은 특별히 19세기의 인상주의 화가들의 작품 속에는 산업혁명, 다윈의 진화론 그리고 헤겔의 변증법에 기초한 19세기의 이상들이 그대로 반영되어 있다. 그것은 진보에 대한 신념과 역사에 대한 낙관적인 이해 그리고 현재에 대한 강조였다. 이 시기에 전혀 예상치 않은 것이 현대 예술가들의 시간과 영원의 관계에 대한 이해에 변화를 가져다 주었다. 바로 사진기의 발명이다.[45] 사진기의 발달은 인상주의 화가들의 작품에 적잖은 영향을 끼쳤다. 사물을 평면으로 표현하는 사진은 화가들에게 시간의 평면성과 현재성에 눈을 뜨게 하였다. 원경과 중경은 화가들이 거리와 시간을 표현하는 중요한 도구였다. 그림에 있어서 원경과 중경이 사라진다는 것은 어떤 면에서는 가까운 미래와 먼 미래가 아무런 의미를 갖지 못하고 사라짐을 의미한다. 따라서 사람들은 눈 앞에 보이는 현실에만 관심이 있었다. 미래의 세계나 죽음 뒤에 오는 영적인 세계에는 관심이 없었다. 시간은 오로지 현재에만 의미가 있었다. 따라서 과거와 현재와 미래를 동일하게 흐른다는 것에 대한 의미는 점차 약해지고, 눈에 보이는 현재가 강조되었다.[46]

인상주의자들의 시간의 평면성에 대한 강조는 일본의 풍속 판화인 '우키요에'와의 조우를 통하여 심화되었다. 당시 파리에는 '차이나의 문'이라는 동양 상품 수입 판매장이 있었다. 일본에서 수입된 물건의 대부분은 칼日本刀과 도자기였다. 상인들은 상품이 깨지지 않도록 도자기를 신문지로 포장하였다. 이때 사용

한 일본 신문들을 통하여 우키요에가 유럽에 소개되었다. 인상주의자들이 열광한 일본의 우키요에는 앞서 말한 평면성과 현실성이 잘 표현되어 있었다.[47] 인상파 화가들 가운데 상당수는 이들로부터 평면적인 표현들을 배웠다. 입체감이 없는 평면 구조로 표현된 것으로 마네의 <막시밀리언 황제의 처형>, <모리조 부인의 초상화>, 그리고 <피리 부는 소년> 등이 있다.

시간의 평면성을 잘 표현한 화가가 모네다. 그는 이전의 화가들과 달리 대상을 원근법이 적용되는 공간으로서만이 아니라 시간을 통해서도 보고자 하였다. 그 대표적인 예가 <루앙 성당>이다. 그는 <루앙 성당>만 40여 점을 그렸다. 그는 이 그림을 통하여 하루 동안 빛에 따라 변하는 분위기, 명암, 톤 등을 표현하고자 하였다. 모네가 이 그림에서 드러내고자 한 것은 현재의 개별성과 독특성이다. 그가 바라본 순간은 고정된 것이 아닌 시간에 따라 변화하는 것이었다. 그에 의하면 보이는 세계는 순간의 연속이었다. 사물의 불연속적인 순간discontinuous monent을 화폭에 담음으로써, 그는 대상은 정적인 것이 아니라 순간순간 변하는 것이며 각각의 순간은 그 자체로 독특하고 특별하다는 것을 말하고자 하였다.

이러한 그의 시도는 진리에 대한 모더니즘의 이해와 일치한다. 그 이전의 화가들이 변치 않는 곳에서 진리를 추구한 것에 반하여 진리란 변화하는 순간 속에 있음을 인식하고 이를 표현했다. 변화하는 순간들에 대한 이러한 강조는 '사물의 본질

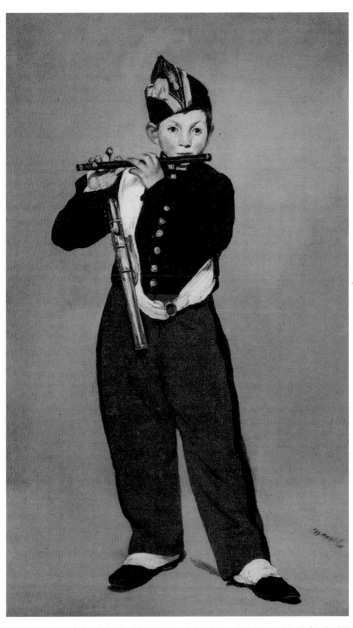

마네, <피리 부는 소년>, 1866년, 캔버스에 유채, 160×97 cm, 오르세 미술관, 파리

essence'과 그것의 '드러남appearance'이 다르지 않다는 인식의 토대 위에 형성되었다. 따라서 모네는 대상의 순간적인 인상에 관심을 갖게 되었고, 작품을 통하여 순간의 개별성과 독특성을 나타내고자 하였다.

> 풍경은 그 자체로 존재하는 것이 아니다. 풍경은 각 순간마다 변화한다. 풍경을 둘러싸고 있는 것들--예를 들어 공기, 빛--과 같은 것들이 그 풍경에 삶을 가져다 주는 것이다. 각각의 대상에 의미를 부여하는 것은 그 자체가 아니라 그것을 둘러싸고 있는 대기이다.[48]

이것이 그의 그림이 기존의 풍경화와 달리 그가 그리고자 한 사물을 희미하게 묘사하고, 빛과 온도의 변화에 따른 사물의 순간적인 인상을 강조한 이유이다.

모네는 사상가는 아니었다. 단지 그 시대 정신에 따라 산 미술가였다. 그러나 그의 작품은 그가 살았던 시대 정신, 즉 모더니즘으로부터 자유롭지 않았음을 보여준다. 그에게 루엥 성당은 그의 다른 작품들과 같이 단지 변화하는 한순간에 불과하였다. 그에게 수세기 동안 지어졌던 성당의 역사적 혹은 종교적 의미 등은 중요하지 않았다. 그의 눈에 비춰진 성당의 외양은 시시각각으로 변하는 순간들 가운데 하나일 뿐이었다. 정적인 사물이 아닌 순간순간 변화하는 대상으로서 각 순간은 독특하고 특별한

것이었다. 모네는 대상의 주위를 희미하게 표현함으로 그가 표현하고자 하는 대상이 순간의 인상을 넘어서지 못하게 하였다. 성당은 더 이상 과거 혹은 미래와 관계하여 의미를 갖지 못하게 되었다. 중요한 것은 순간의 독특성과 개별성이었다. 그는 수백 년간 지속되어 왔던 루앙 성당을 희미하게 표현해 성당 건물이 들려주는 과거와 미래에 대한 내러티브, 혹은 시간 속에서 실존하는 변치 않는 보편성을 제거하였다.

18세기 말과 19세기 초는 변화의 시기였다. 전통적인 귀족 계급이 해체되고, 부르주아 계급이 형성되었다. 많은 사람이 역사상 누려보지 못했던 물질적인 풍요를 누리게 되었다. 이들이 보는 세상이란 그 전시대와 비교하여 볼 때 엄청나게 밝았다. 역사에 대한 낙관론적 이해는 그림에도 영향을 주어 전통 풍경화의 색채인 흐릿한 녹색, 갈색, 그리고 회색 등을 버리고 보다 가볍고 밝은 색을 사용하였다.

모네의 <생-라자르 기차역Le Gere Saint-Lazare>을 보자. 이 그림의 배경이 되는 생-라자르 기차역은 당시로서는 상당히 넓은 판유리와 철골을 주자재로 지은 건물이었다. 그는 다분히 현대적인 이 기차역을 확 트인 채광을 통해 역으로 쏟아지는 햇살과 기차가 뿜어내는 수증기의 어울림을 통해서 재현하였다. 19세기 후반에 기차역은 단순히 기차를 타고 내리는 장소가 아니었다. 과학 문명과 진보를 상징하는 장소였다. 당시 기차는 19세기 당시 산업 발전의 정도를 보여주는 곳이었다. 그와 동시대를 살

앉던 소설가 에밀 졸라는 "이전의 화가들이 숲과 강을 대상으로 그림을 그리면서 시정을 표현했다면 오늘날의 화가들은 기차역에서 그것을 발견하게 되었다."라고 말하고 있다. 모네를 비롯한 상당수의 인상주의 화가들이 역동성이 넘치는 그리고 풍요로운 도시의 생활을 묘사한 것은 주목할 만하다. 이들은 산업사회의 풍경을 그려냄으로써 '도시'라는 공간에 내재한 유토피아의 열망을 표현하였다.

모네의 인물화는 이러한 의도가 잘 드러난다. 초상화는 오랫동안 화가들의 중요한 수입원이자 주제였다. 초상화는 한 개인의 인생 여정에 있어서 한순간을 화폭에 담는 것이지만, 모델의 삶 전체를 이야기한다. ≪서양미술사≫를 쓴 오스트리아 출신의 미술사학자 에른스트 곰브리치Ernst Gombrich 역시 이런 견해를 지지한다. 그는 "렘브란트의 초상화가 렘브란트 자신의 전 생애를 다 보여주는 것 같다"라고 주장한다.[49] 하지만 모네의 인물화는 모네의 삶 전체를 보여주는 내러티브가 보이지 않는다고 말한다. 단지 그 인물과 그 주위에 있는 빛과 공기의 순간의 인상만이 나타날 뿐이라고 한다.

모네의 작품들은 그가 의도했든 하지 않았든 간에 그가 살았던 시대의 정신을 보여준다. 그것은 먼저 인간 역사에 대한 낙관적인 이해이다. 1789년 프랑스 혁명 그리고 산업혁명 등을 거치면서 기존의 사회 구조는 무너지고 새로운 사회 구조가 형성되었다. 이 시기에 유럽에서는 농노와 지주, 수공업자로 대변되던

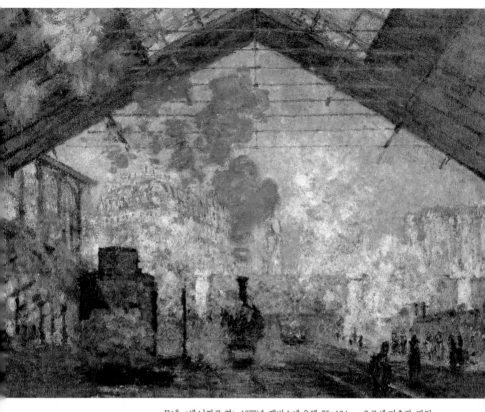

모네, <생 나자르 역>, 1877년, 캔버스에 유채, 75×104cm, 오르세 미술관, 파리

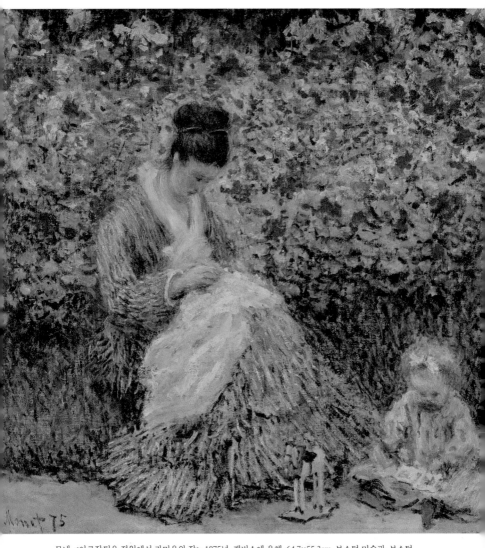

모네, <아르장퇴유 정원에서 카미유와 장>, 1875년, 캔버스에 유채, 64.7×55.3cm, 보스턴 미술관, 보스턴

장원 제도가 무너지면서 전통적인 귀족이라는 계급이 해체되었다. 또한 산업혁명으로 인하여 신흥 부르주아 계급이 형성되었다. 이 시기의 가장 특징적인 현상은 신분 상승의 가능성이었다. 많은 사람이 역사상 주어지지 않았던 신분 상승의 꿈을 안고 도시로 이동하였다. 이들이 보는 세상은 그 전시대와 달랐다. 이러한 역사에 대한 낙관론적인 이해는 그림에도 영향을 끼쳤다. 이전의 어둠침침한 그림은 사라지고 밝은 그림이 등장하기 시작하였다.[50] 모네의 그림에서 인간성 속에 있는 절망적 비참이 보이지 않는 것도 이 때문이다.

모네가 카미유와 장을 모델로 그린 그림들은 19세기의 낭만주의적 정서가 잘 드러난다. 정원에 앉아서 바느질하고 있는 카미유와 그 옆에서 놀고 있는 장의 모습은 19세기 중산층의 전형적인 모습이었다.

지평의
융합

오십 대 후반에 들어선 모네는 젊은 시절 찾았던 곳을 다시 보고 싶어했다. 1896년과 1897년 겨울에 노르망디를 여행했으며 센 강의 풍경들을 주제로 삼아 센 강 연작을 그렸다. 모네는 런던에 세 차례 방문을 한다. 1899년 9월, 1990년 2월과 3월 그리고 1901년 2월부터 4월까지 런던에 머물렀다. 이 기간 그는 런던을 배경으로 90여 점의 작품을 화폭에 담았다. 하지만 그의 대부분의 런던 연작들은 지베르니에서 완성되었다. 그는 런던의 풍경을 카메라에 담았고 그 사진을 보면서 그림을 완성하였다. 런던 연작은 모네에게 여러 면으로 의미가 있는 시도였다. 런던은 모네에게 상당히 중요한 장소였다. 그곳에서 모네는 훗날 인상주의를 태동하게 되는 새로운 화풍에 대한 영감을 받았다. 젊

은 시절의 추억을 따라 런던으로 간 모네는 자신에게 영감을 주었던 그 장소를 다시 화폭에 담고자 하였다.

하지만 이미 모네는 20대 중반의 모네가 아니었다. 50대에 모네가 그린 런던의 풍경은 그 자신이 20대에 그렸던 런던의 그것과는 너무 달랐다. 1871년 모네가 런던에 머물면서 그렸던 <런던 항구의 배The Port of London>, <웨스트민스터 하구에서 본 템즈 강 The Thames below Westminster>, <하이트 파크Hyde Park>들과 같은 작품들은 산업화가 한창 진행 중인 런던의 모습과 이 시기 풍요로운 런던 시민들의 모습이 보인다.

1990년 이후 모네가 그린 런던 연작 들에서는 19세기의 런던의 모습이 보이지 않는다. 그는 주로 사보이 호텔Savoy Hotel에 머

모네, <웨스트민스터 다리 밑 템즈 강>, 캔버스에 유채, 1871년, 47×73 cm, 내셔널갤러리, 런던

물면서 호텔 창가에서 작품 활동을 하였다. 그의 런던 연작은 템즈 강과 워털루를 배경으로 한 것과 차링 크로스 다리를 배경으로 한 것 그리고 성 도마 병원의 창과 발코니에서 내려다 본 국회의사당을 주제로 한 것들이다. 당시 런던은 안개로 악명이 높았다. 모네는 자욱한 런던의 안개를 아스라한 추억으로 바꾸어 버렸다. 모네의 그림에 비추인 국회의사당은 신비하게 느껴진다. "만약에 안개가 아니라면 런던은 관광객들에게 매력적인 도시가 될 수 없다. 런던에 생명력을 불어 넣는 것은 안개이다."[51] 공해로 얼룩진 런던의 축축한 공기마저도 모네에게는 영감을 주었다. 20세기 초반까지만 해도 런던은 석탄 사용으로 건물들이 검게 그을렸으며 안개가 하늘을 가렸다.

　모네의 런던 연작들은 일정 부분 터너의 영향을 받았다. 하지만 터너가 런던의 안개를 탁하게 눈에 보이는 대로 표현했다면 모네는 그 탁한 안개를 빛과 연결시켜 아름답게 묘사하였다. 그의 런던 시리즈는 성공적이었다. 1904년 모네는 뒤랑-뤼엘의 화실에서 37점의 런던 연작을 전시했는데 비평가들의 호평을 받았다. 옥타브 미르보는 모네의 작품들을 "마술적이며, 악몽 같고, 꿈같으며, 신비하고, 작렬하며, 혼돈 같고, 물에 뜬 정원 같으며 비현실적"이라고 높이 평가하였다.[52] 런던 연작은 주제와 기법 면에서 대담하였다. 소재가 중요한 것이 아니었다. 문제는 눈이었다. 감정이었다.[53]

　런던 연작 시리즈의 성공으로 여유가 생기자 모네는 가족들

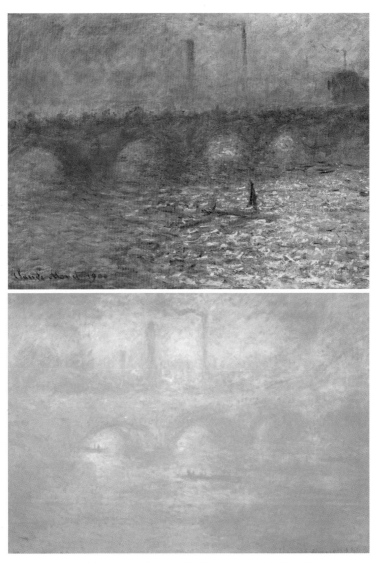

모네, <워털루 다리>, 1900년, 캔버스에 유채, 65.4×92.7cm, 산타 바바라 미술관, 캘리포니아
모네, <워털루 다리>, 1903년, 캔버스에 유채, 65×100cm, 에르미타주 미술관, 상트페테스부르크

과 함께 안정적으로 거주할 집을 찾았다. 파리 북서쪽 72km에 위치한 지베르니는 주민이 300명도 채 안 되는 고요한 전원 마을로 산업화의 영향을 거의 받지 않은 곳이었다. 지베르니는 아이들을 교육하기에도 좋고 조용히 작품 활동을 하기에도 좋았다. 지베르니 정착 초기에 모네는 주민들의 텃세에 시달려야 했다. 결혼도 안 한 남녀가 8명의 아이를 데리고 있다는 것은 그 지역 사람들에게 가십거리가 되기에 충분하였다. 사람들은 모네에게 통행세를 요구하기도 하고 나무를 베어버린다고 협박해 돈을 갈취하기도 하였다. 모네가 정원을 만들고 엡트 강물을 끌어와 연못을 확장하려고 하는 것을 반대하기도 하였다. 지베르니에 정착해 정원을 꾸미는 일은 쉽지 않았다. 하지만 모네는 지속적으로 사람을 설득해가며 정원을 가꾸었다.

정원은 모네의 일부였다. 모네는 정원을 가꾸는데 심혈을 기울였다. 번 돈을 모두 정원을 가꾸는데 사용했다. 일 년에 40,000프랑이 들었다. 상당한 금액이었다. 하지만 당시 모네 작품은 개당 30,000프랑에 팔렸다. 1900년부터 그가 사망할 때까지 약 250편이 넘는 작품을 그렸으니 정원을 가꾸기에는 충분하였다. 그는 먼저 자신의 집 마당에 있는 약 8,000m²의 크기의 정원에 계절마다 피는 꽃을 골고루 심었다. 봄부터 가을까지 형형색색의 꽃이 정원에 가득하였다. 꽃의 정원이 완성되자 모네는 1893년 2월 집 근처의 연못이 있는 땅을 더 구입한다. 그는 습지나 다름이 없던 그곳을 버드나무와·아이리스로 가득한 물의 정원으로

모네의 집 전경 ⓒ라영환

꾸몄다. 연못을 가로지르는 일본풍의 다리는 동양적인 감성을 연못에 더했다. 마르셀 푸로스트Marcel Proust가 모네의 지베르니 정원은 꽃이 아니라 색채로 가득했다고 말할 정도로 미학적인 자극을 불러일으키기에 충분하였다. 정원은 모네의 작품을 완전히 다른 세계로 이끌었다. 두 번째 부인인 알리스 호슈데alice Hoschedés의 죽음(1911년)과 큰 아들 장Jean의 죽음(1914년)은 모네에게 큰 슬픔을 주었다. 모네는 지베르니에 칩거하며 정원과 연못을 집중적으로 그렸다.

모네의 수련 시리즈 가운데 <수련 연못>은 대중에게 가장 많이 알려진 작품이다. 다양한 녹색이 주조를 이루는 이 그림은 색의 조화를 잘 표현하였다. 그림의 중앙에는 일본풍의 다리가 있다. 얼핏 보면 단순하게 보이지만 기하학적으로 정교하게 배치되어 있다. 다리 난간의 손잡이 윗부분은 화면의 3분의 1로 안정감을 준다. 울창하게 자란 식물들이 캔버스를 가득 채우고 있다. 하늘은 보이지 않는다. 초기에 일본풍의 다리를 집중적으로 그렸던 모네는 후기에 오면 물을 집중적으로 그렸다. 물과 그 위에 떠 있는 수련, 그 물에 비취는 하늘의 구름, 위에서 떨어져 내리는 듯한 버드나무 가지들을 그렸다. 그의 그림을 한참 바라보고 있으면 어디가 하늘이고 어디가 물인지 혼돈할 정도이다. 수련은 그렇게 시가 되고 노래가 되었다.

모네의 창조성의 원천은 관찰에 있다. 자연에 대한 관찰과 고민이 모네다운 창조성을 만들어냈다. 조나단 리차드슨Jonathan

모네, <수련 연못> 1899, 캔버스에 유채, 89×93cm, 푸쉬킨 미술관, 모스크바

모네, <수련> 1908년, 캔버스에 유채, 92×90cm, 우스터 아트 뮤지엄, 메사추세츠

Richardson은 이렇게 말했다.

> "아무도 그대로 보는 사람은 없다. 사물의 본질이 어떤 것인지를 아는 사람이 없다는 것은 너무도 자명한 이야기이다. 인체의 구조와 뼈대의 짜임새를 해부학에 무지한 사람이 그린 것과 그것들을 철저하게 잘 알고 있는 사람들이 그린 것을 보면 당장 차이가 난다. 양자가 모두 똑같은 생명체를 보고 있지만 서로 전혀 다른 눈을 가지고 있는 것이다."[54]

모네의 창조력은 세잔이 말한 바와 같이 그의 눈, 즉 그의 관찰력에 있었다. 그는 대상을 충분히 이해할 때까지 바라보고 또 바라보았다. 모네는 대상을 충분히 파악한 후에 그 대상을 화폭에 담았다. 아는 만큼 보인다는 말이 있다. 이 말을 모네에게 적용하자면 보는 만큼 아는 것이다. 모네는 지극히 평범해 보이는 대상을 바라보며 그 대상 안에 감추어진 진실을 드러내고자 했다. 정원은 모네가 바라보는 대상 혹은 객체임과 동시에 모네에게 영감을 주는 주체이기도 했다. 정원을 바라보며 모네는 객체가 구분된 것이 아니라 주체와 객체가 만나는 지평의 융합을 경험하였다.

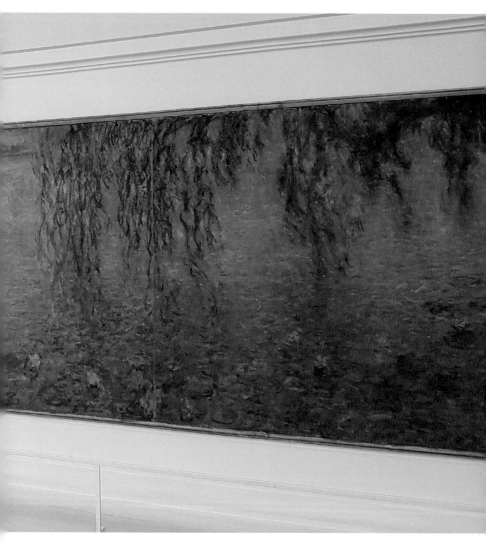

파리 오랑주리 미술관에 전시된 모네의 장식화 수련 연작 (1920~1926년 작품) ©라영환

●

초라해 보여도
한 걸음 한 걸음 앞으로

Don't try to change the world. Change someone's world.
-Joey Ra

위대하게 태어난 사람은 없다. 위대하게 성장한 사람만 있을 뿐이다. 모네가 화가로서 첫발을 내딛을 당시만 해도 그는 동시대에 활동했던 수많은 화가 중 한 사람이었다. 모네보다 뛰어난 예술적 재능을 뽐내거나 사람들의 주목을 받았던 화가가 많았다. 그런데 시간이 지나면서 모네는 단지 그 많은 화가들 가운데 한 화가 아닌 위대한 화가로 우뚝 섰다. 무엇이 모네를 단지 좋은 화가가 아닌 위대한 화가로 만들었을까? 우리는 위대한 모네를 이야기하지만 화가로서의 그의 여정은 순탄치 않았다. 역사의 위대한 영웅들의 여정Hero's Journey처럼 모네도 많은 어려움을 겪어야 했다. 사방이 꼭 막혀 버린 것처럼 느껴질 때도 있었다. 하지만 그는 자신 앞에 있는 벽에 절망하지 않고 그 벽에 문을 내고 앞으로 나아갔다.

남들에게 초라해 보이지만 한 걸음 한 걸음 앞으로 나아갔다. 오늘날 모네를 만든 것은 위대한 한 걸음이 아닌 초라한 그 한 걸음이었다. 인생을 살아가다 보면 새로운 도전 앞에서 주저할 때가 있다. 그런데 도전하지 않으면 후회가 되지 절대로 추억이 되지 않는다. 새로움에 대한 도전에는 실수가 있겠지만 시간이 지나면 추억이 되기도 하고 간증이 되기도 한다. 모네는 사람들이 자신의 그림을 이해하지 못했지만 거기에 굴하지 않고 자신의 길을 걸어갔다. 묵묵히 걸어간 그 걸음 걸음은 오늘날 많은 사람에게 감동을 주고 있다. 위기를 기회로 만들어낸 모네의 삶은 21세기를 살아가는 우리에게 많은 도전을 준다.

이 책은 화가이자 라이프 코치로서 모네에 관한 것이다. 재능은 타고나는 것이 아니라 개발되는 것이다. 사람들은 모네의 재능을

이야기하지만 모네가 오늘 날의 모네가 될 수 있던 것은 그의 열정과 그 열정을 뒷받침하는 노력이었다. 모네는 독서광이었다. 그는 독서를 통해서 끊임없이 변화하는 세상을 공부했고, 그 변화하는 세상을 화폭에 담고자 하였다. 모네의 작품에서 19세기의 시대적 정서를 느낄 수 있는 것도 시대에 대한 민감성 때문이었다.

모네는 새로운 것을 받아들이는데 주저함이 없었다. 안정감보다는 변화를 선택했다. 새로운 시도를 한다는 것은 성공보다는 실패할 확률이 높다는 것을 의미한다. 하지만 실패가 두려워 새로운 시도를 하지 않으면 성장은 멈춘다. 모네는 천재보다는 노력형에 가까웠다. 그는 자신이 원하는 그림이 나올 때까지 수정을 멈추지 않았다. 하루에 30여 점의 작품을 태워버린 것은 너무도 유명한 일화이다. 시련은 실패가 아니라 기회라는 말처럼 모네는 수많은 좌절 속에서 새로운 기회를 만들어 나갔다.

모네를 비롯한 인상주의자들은 우정을 쌓아가며 서로의 예술세계에 영향을 주었다. 모네에게는 르누아르와 바지유 그리고 마네와 같은 좋은 친구들이 있었다. 그들은 카페에서 서로의 그림에 대해서 의견을 나누면서 자신들을 향상시켰다. 아이디어를 공유했으며, 자기 생각을 수정해 나갔다. 개방과 공유 그리고 융합은 모네의 삶과 작품세계를 이해하는 중요한 키워드이다. 모네는 동료 화가들과 서로를 격려하며 우정을 키워 나갔다. 그들은 서로의 생각을 나누면서 하나 더하기 하나가 둘이 아니라 열이 될 수 있음을 발견하였다.

열정은 한순간의 설렘이 아니다. 열정과 설렘을 구별할 수 있어

야 한다. 열정은 강도가 아니라 지속성이다. 한순간 미친 듯이 좋아
하는 것이 열정이 아니다. 좋아하는 것이라도 힘들 때가 있다. 그것
을 이겨내는 것이 열정이다. 성공은 무서운 집중력과 반복적 학습
의 산물이라는 말처럼 모네는 자신을 성장시키기 위해서 끊임없이
자신을 갈고닦았다. 이미 원숙의 경지에 들어선 50세의 나이에 자
신이 발전하고 있다는 사실에 가슴이 뛴다는 모네를 보면서 문득
나는 무엇에 가슴이 뛰는지를 묻게 되었다. 아직 내가 원하는 것을
얻으려면 더 많은 노력을 기울여야 한다는 거장의 겸손함에 말로
표현할 수 없는 존경심이 생긴다.

　모네는 익숙한 지베르니의 들판을 거닐면서 풍경을 보고 또 보
았다. 스쳐 지나가면 그만일 것들이 새롭게 보였다. 같은 풍경은 없
었다. 익숙함 속에 낯섦을 보게 되자 모든 것이 새롭게 다가왔다.
전에 느끼지 못했던 설렘이 솟아났다. 들판의 개양귀비 꽃, 건초더
미, 포플러 나무 모든 것이 새로웠다. 밋밋하던 일상이 설렘으로 바
뀌었다. 그렇게 일상은 모네에게 기적이 되어 버렸다.

　얼마 전 런던 금융가의 안정된 직장을 포기하고 라이프 코치
의 길을 걷고 있는 아들이 "세상을 변화시키는 일은 주변에 있는
누군가를 변화시키는 일부터 시작하는 것"이라고 내게 말했다. 이
책이 누군가의 삶에 작은 변화를 줄 수 있기를 기대하며 이 글을
마친다.

<div align="right">

2019년 여름
사당동 골짜기에서

</div>

미주

1 앙리 팡탱 라투르는 인상주의 화가들과 자주 어울렸지만 인상주의 전시회에는 단 한번도 참
여하지 않았다. 그의 그림은 인상주의자와 구별된다. 오히려 기존의 그림에 가깝다. 라투르는
렘브란트의 기법을 따라 초상화를 그렸다.

2 집단 초상화는 17세기 네덜란드에서 유행하기 시작한 장르이다. 프란츠 할스와 렘브란트가
대표적인 화가이다.

3 독일 화가로 프랑스에 와서 활동했다.

4 에밀 졸라는 이 새로운 운동의 대변인과 같은 역할을 하였다.

5 보르도 출신의 상류층으로 시청 공무원이다. 그는 음악 애호가였다. 특별히 바그녀와 슈만의
음악을 좋아했다. 르누아르 친구였으며 인상파들의 그림을 구입해주었다. 음악과 시에 조예
가 깊었다.

6 바지유는 모네의 든든한 후원자였다. 그는 1870년 전쟁에서 사망을 한다. 인상주의 전시회는
그의 아이디어였다. 하지만 뜻을 이루지 못하고 프랑스-프로이센 전쟁에서 사망한다.

7 Paul Hayes Tucker, Cloude Monet: Life and Art. New Haven: Yale University Press, 1989, 3.

8 Paul Hayes Tucker, Cloude Monet: Life and Art, 5. 당시 모네의 아버지는 40세, 어머니는 35
세였다. 모네의 형 레옹(León)은 1836년에 태어났다.

9 Carla Rachman, Monet, London: Phaidon, 1997, 12-13.

10 Daniel Wildenstein, Monet, Köln: Taschen, 2016, 14.

11 Daniel Wildenstein, Monet, 19.

12 모네의 어머니는 1857년 1월 28일에 세상을 떠났다. Cf. Daniel Wildenstein, Monet, 18-19.

13 Ann Waldron, Claude Monet: First Impression, New York: Harry N. Abrams INC., 1991,
11. 부댕은 자주 모네와 여행하며 그림을 그렸다. 1965년에는 쿠르베(Courbet), 휘슬러
(Whistler) 그리고 모네와 함께 노르망디 해안가에서 그림을 그렸다.

14 신율, "대체복무제 도입은 이렇게 해야", ≪이투데이≫, 2018년 7월 14일 기사. 프랑스 대혁
명 이후 국민 주권론이 대두되면서 생겼다. 주권자가 국민이기 때문에 국가가 위기에 처하게
되면 국민이 국가로부터 위기를 구해내야 한다는 논리가 성립되었고, 이런 논리하에 징집제
가 탄생하였다.

15 Daniel Wildenstein, Monet, 40-41.

16 용킨트는 1819년 독일과 접견 지역인 네덜란드의 오버레이설(Overijessel)에서 태어나 헤

이그 예술학교에서 수학을 한 후 1846년 프랑스에 와서 작품활동을 하였다. 마네는 용킨트를 "현대 회화의 아버지"라고 말하기도 했다. cf. Xavier Rey, Léila Jarbouai, Caroline Mathieu, Les Mondes esthétiques du XIX' siècle, 배영란, 서희정, ≪19세기 미학의 세계≫, 서울: 지엔씨미디어, 2016, 116.

17 Ann Waldron, Claude Monet: First Impression, 18-19.

18 모네의 아버지는 알코올중독자인 용킨트가 모네와 가까이 지내는 것을 못마땅해 했다. 모네는 르 아브르를 떠나 파리에 가서 공부하라는 아버지의 제안을 받이들여 에꼴 네 끄라즈에 들어 간다. 하지만 당시 프랑스 화단의 주류인 아카데미즘에 관심이 없었던 그는 보다 더 자유롭게 자신의 화풍을 발전시키고자 샤를 글레르 화실에 들어간다. Cf. Christoph Heinrich, Monet, 김주원 역. ≪클로드 모네≫, 서울: 마로니에 북스, 2005, 9.

19 Paul Hayes Tucker, Cloude Monet: Life and Art, 18.

20 Paul Hayes Tucker, Cloude Monet: Life and Art, 18.

21 미술에 있어서 고전주의는 16세기 이탈리아에서 시작되어 17세기 푸생(Nicolas Poussin)과 클로드 로랭(Claude Lorrain)에 이르러 절정에 도달한 하나의 미술적인 경향을 말한다.

22 Christoph Heinrich, Monet, 17.

23 R.G. Collingwood, Essays in the Philosophy of Art, IN: Indiana University Press, 1964,155.

24 Daniel Wildenstein, Monet, 24.

25 Christoph Heinrich, Monet, 11.

26 Daniel Wildenstein, Monet, 29-33.

27 Paul Hayes Tucker, Cloude Monet: Life and Art, 24.

28 Paul Hayes Tucker, Cloude Monet: Life and Art, 24.

29 Daniel Wildenstein, Monet, 75.

30 Christoph Heinrich, Monet, 14.

31 지금은 V&A 박물관으로 불린다. V&A는 Victoria & Royal Albert의 약자이다. V&A박물관은 1851년 세계무역박람회를 기획하였던 헨리 콜(Henry Cole)의 제안으로 1852년에 개관되었다.

32 Daniel Wildenstein, Monet, 101-107.

33 Andrew Wilton, The life and Work of J. M. Turner, Munich: John Wiley & Sons Ltd, 1979, 220.

34 John Ruskin, "The Elements of Drawing", The Complete Works of John Ruskin vol. 34, London: George Allen and Unwin, 1912, 27.

35 Paul Hayes Tucker, Monet in the '90s: The Series Paintings, 75.

36 Markus Bockmuehl, Turner, 권영진 역, ≪윌리엄 터너≫, 서울: 마로니에 북스, 2003, 9.
Markus Bockmuehl, Turner, 권영진 역, ≪윌리엄 터너≫, 서울: 마로니에 북스, 2003, 9.

37 칸딘스키는 건초더미에서 추상의 개념을 발견했다.

38 Paul Hayes Tucker, Monet in the '90s: The Series Paintings. New Haven: Yale University Press, 1989,108.

39 Ann Distel, Renoir, ≪르누아르≫, 송은정 역, 서울: 시공사, 2007, 14.

40 Ann Distel, Renoir, ≪르누아르≫, 14-15.

41 1868년 1월 2일 모네에게 쓴 편지에서

42 Maupassant, ≪여자의 일생≫, 삼성출판사: 2012, 27.

43 Russell Ash, The Impressionists And Their Art, London: Timewarner, 1980, 52

44 Russell Ash, The Impressionists And Their Art, p.54.

45 Russell Ash, The Impressionists And Their Art, 12-13.

46 E. H. 곰브리치, ≪서양미술사≫, 525-527.

47 우끼요(優き世)는 일본의 중세 전기의 전국시대, 계속되는 전란으로 비참한 생활을 하던 서민들이 불교의 염세 사상을 따라 현세를 덧없는 것으로 표현하는 말이다. 그러다가 중세 말기를 지나 근대로 들어오면서 현실은 순간뿐이라는 사고가 팽배해 지면서 세상의 덧없음을 표현하는 '우끼요'는 속세를 의미하는 말로 바뀌어졌다.

48 Quoted in J. House, Monet: Nature into Art , New Haven: Yale University Press, 1986, 28-29.

49 곰브리치, ≪서양미술사≫, 424.

50 물감의 발달은 화가들이 세상에 대한 자신들의 낙관론적인 이해를 화폭에 담을 수 있게 하는데 결정적인 역할을 하였다. 산업혁명의 결과로 면직물과 견직물이 양산되었고, 옷감의 대량생산은 자연스레 염료와 안료의 발전을 가져왔다. 사람들은 옷감이 나타내는 표피적인 세계에 열광하였고, 이러한 사람들의 욕구는 화려한 색채를 통하여 충족이 되었다. 화학적 염료가 발달되기 전에는 기존의 색을 섞음으로써 색의 다양함을 표현하였다. 하지만 필요한 색을 만들기 위해서 여러 종류의 색을 섞다 보니 채도가 떨어질 수 밖에 없었다. 염료와 안

료의 발달은 이러한 문제들을 해결하여 화가들로 하여금 채도가 떨어지지 않으면서 원하는 색을 표현할 수 있게 하였다.

51 Carla Rachman, Monet,272.

52 김광우, ≪마네와 모네: 인상주의 거장들≫, 294.

53 이 시기 모네는 상업적으로도 큰 성공을 거둔다. 1895년에 그의 작품 가격은 15,000프랑으로 그리고 1920년대에는 200,000프랑으로 껑충 뛰었다.

54 Jonathan Richardson, The works of Jonathan Richardson, 61-62.

참고문헌

국내문헌

김광우(2017). ≪마네와 모네: 인상주의 거장들≫, 서울: 미술문화.

이택광((2007), ≪근대 그림 속을 거닐다≫, 서울: 아트북스.

해외문헌

Angoh, Stéphanie (2003). Claude Monet, London: Sirocco.

Bockmuehl, Markus (2006). Turner, 권영진 역, ≪윌리엄 터너≫, 서울: 마로니에 북스.

Distel, Ann (1993). Renoir, 송은정 역 (2007). ≪르누아르≫, 서울: 시공사.

Gombrich, E. H. (1995). The Story of Art, 백승길, 이종승 역 (2003). ≪서양미술사≫, 서울: 예경.

Heinrich, Christoph (2005). Monet, 김주원 역 (2005). ≪클로드 모네≫, 서울: 마로니에 북스.

Herbert, RTOBERT (1994). Monet on the Normandy Coast, New Haven: Yale University.

House, J. (1986). Monet: Nature into Art , New Haven: Yale University Press.

Mancoff, Debra (2001). Monet's Garden in Art, 김잔디 역 (2016), ≪모네가 사랑한 정원≫, 서울: 중앙북스.

Orr, Lynn Federle (1995). Monet, New York: Harry Abrams Books.

Patin, Sylvie (1991). Monet: The Ultimate Impressionist, New York: Harry N. Abrams INC.

Rachman, Carla (1997). Monet, London: Phaidon.

Rubin, James (1999). Impressionism, 김석희 역 (2001), ≪인상주의≫, 서울: 한길아트.

Ruskin, John (1912). The Complete Works of John Ruskin vol. 34, London: George Allen and Unwin.

Sasaki, Misuo (1996), MONE NO FUKEI KIKO, 정선이 역 (2002). ≪모네의 그림 속 풍경 기행≫.

Tassi, Roberto (2004). Monet, 이경아 역 (2009). ≪모네≫. 서울: 예경.

Tucker, Paul Hayes (1995). Cloude Monet: Life and Art. New Haven: Yale University Press.

Tucker, Paul Hayes (1989). Monet in the '90s: The Series Paintings. New Haven: Yale University Press.

Waldon, Ann (1991). Claude Monet: First Impression, New York: Harry N. Abrams INC.

Wildenstein, Daniel (2016). Monet, Köln: Taschen.

Wildenstein, Daniel (1978). Monet's Year at Giverny: Beyond Impressionism, New York: Harry N. Abrams INC.

Wiles, Richard (2016). Biographic Monet, 신영경 역 (2017). ≪인포그래픽: 모네≫, 서울: 넥서스.

Wilton, Andrew (1979). The life and Work of J. M. Turner, Munich: John Wiley & Sons Ltd, Xavier Rey, Léila Jarbouai, Caroline Mathieu, Les Mondes esthétiques du XIX° siècle, 배영란, 서희정 역 (2016), ≪19세기 미학의 세계≫, 서울: 지엔씨미디어.

모녜,
일상을
기적으로

지은이 | 라영환
펴낸이 | 박상란
1판 1쇄 | 2019년 9월 2일
1판 2쇄 | 2020년 1월 15일
1판 3쇄 | 2020년 12월 15일
1판 4쇄 | 2023년 8월 1일
펴낸곳 | 피톤치드
교정교열 | 이슬 디자인 | 김다은
경영·마케팅 | 박병기
출판등록 | 제 387-2013-000029호
등록번호 | 130-92-85998
주소 | 경기도 부천시 길주로 262 이안더클래식 133호
전화 | 070-7362-3488
팩스 | 0303-3449-0319
이메일 | phytonbook@naver.com
ISBN | 979-11-86692-37-0 (03600)

「이 도서의 국립중앙도서관 출판예정도서목록(CIP)은 서지정보유통지원시스템 홈페이지(http://seoji.nl.go.kr)와 국
가자료공동목록시스템(http://www.nl.go.kr/kolisnet)에서 이용하실 수 있습니다.(CIP제어번호 : CIP2019029218)」